LITTLE WOMEN
THE OFFICIAL MOVIE COMPANION

✳

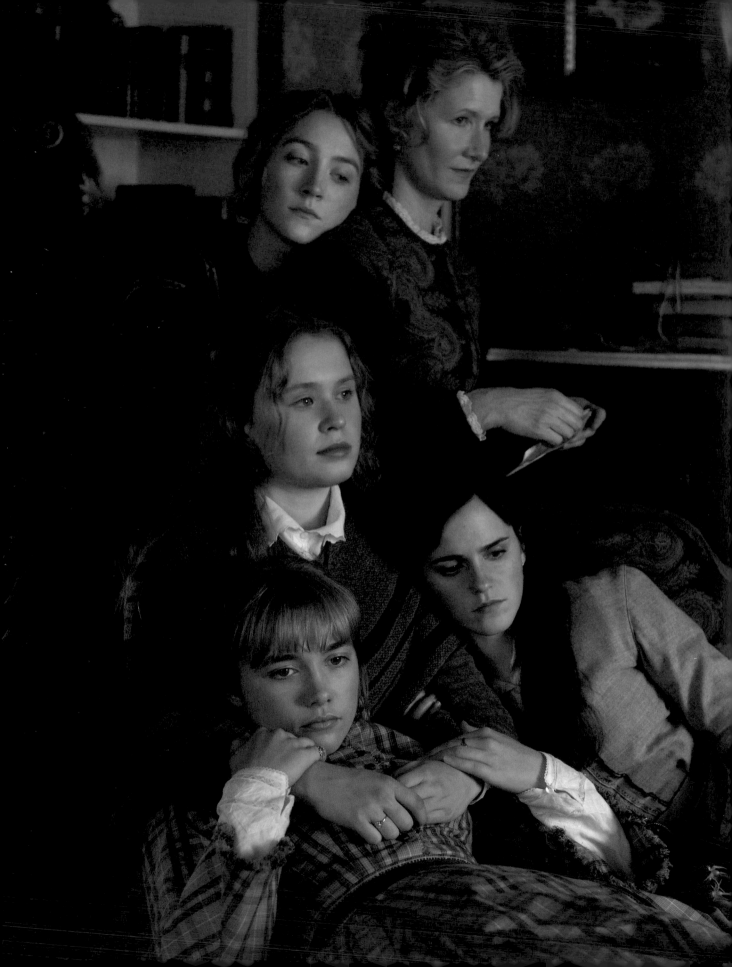

她們

—◆—

電影設定集

《小婦人》原著改編・167張獨家劇照精裝典藏

吉娜・麥坎迪爾 Gina McIntyre　著

威爾森・韋伯 Wilson Webb　攝影

suncolor
三采文化

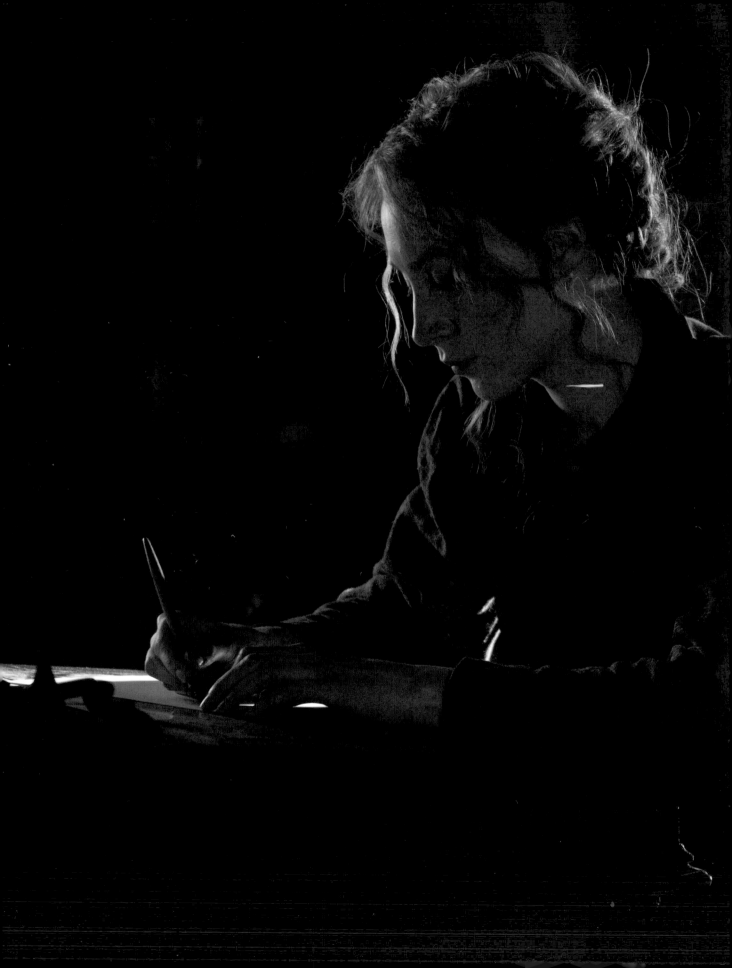

文學瑰寶
《小婦人》

與露薏莎・梅・奧爾科特

※

————

「家人，是世界上最美好的存在。」

————

——喬・馬區

瑟夏・羅南飾演喬・馬區，在書桌前振筆疾書

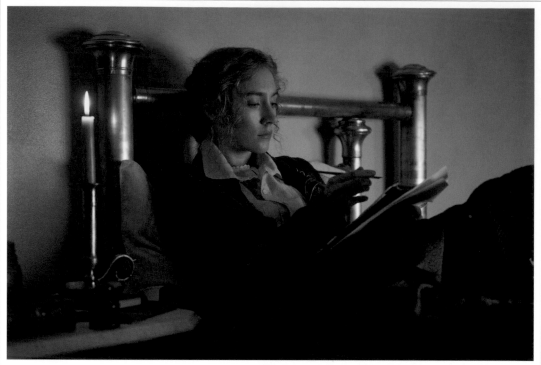

夢想成為作家的喬，在寄宿公寓的房間內，執筆在紙上疾書

麻薩諸塞州康科德（Concord）小鎮的一幢狹小的房內，有張緊連二樓窗台的手工書桌。這棟房屋建造於十七世紀，當阿莫士·布朗森·奧爾科特（Amos Bronson Alcott）在兩個世紀後的 1857 年買下這幢小屋時，屋況已經變得很差。然而，名列世界文學瑰寶的《小婦人》，就是在這幢簡樸的小屋中誕生。

《小婦人》是作家露薏莎·梅·奧爾科特（Louisa May Alcott）的半自傳性小說作品，於 1868 年首度問世，當時的書名為《瑪格、喬、貝絲與艾美》，出版後旋即獲得讀者熱烈迴響，自此熱銷不斷。往後的 150 年間，《小婦人》不僅不斷售罄並再版，也被翻譯為近五十個語言的版本，更在 2016 年獲選為《時代雜誌》青少年經典讀物。某些報導甚至宣稱，《小婦人》的銷售量早已超過一千萬本。

奧爾科特筆下細膩描繪的十九世紀美國新英格蘭地區，也就是書中人物馬區一家生活之處，不斷吸引世界各地的讀者造訪朝聖。馬區一家人的生活樸實無華，但家中有滿滿的親情之愛。瑪格、喬、貝絲、艾美四姐妹和她們摯愛的媽咪一同生活，她們的父親因為美國內戰而擔任隨軍牧師，一家人的生活拮据，四姐妹鮮少擁有奢侈品，但家人間的彼此關懷，在彼此陪伴中得到心靈的慰藉，這也使她們比任何人都富足、充滿喜樂。

奧爾科特的小說深刻描繪了馬區家姐妹從青少年步入成人期的關鍵性轉變，她在創作的過程中，也將個人經歷融入劇情中。奧爾科特本人就是喬的原型；喬的性格倔強、帶點男孩子氣，對寫作充滿熱情，因為害怕失去生活的自主性而發誓終身不嫁。奧爾科特現實生

活中的姐妹們：安娜（Anna）、麗茲（Lizzie）、梅（May）也都在她的筆下化身成瑪格、貝絲與艾美。奧爾科特和馬區家的女孩們一樣，敬仰她們的母親艾比蓋兒（Abigail），而她們平時也稱她「媽咪」。

奧爾科特姐妹的父親阿莫士・布朗森・奧爾科特對平等的議題抱持先進的態度，結交美國文豪愛默生、梭羅，在超驗主義運動中積極發聲。他喜愛四處為家，帶著家人舉家搬遷三十多次，也曾設立烏托邦式社區「果園公社」（Fruitlands），社區中的居民以冷水洗浴，只食用生長於地面之上的蔬菜。這個社區不到一年就解散，布朗森選擇不追求能獲得收入的職業，導致一家人的生活陷入困頓。也正因為這樣的背景，讓奧爾科特開始以 A. M. 伯納的筆名創作煽情、以銷售量為考量的小說與故事集，賣給當地的週刊出版商，其中的作品包含《寶琳的激情與懲罰》（*Pauline's Passion and Punishment*），獲得的稿費足以支撐全家的開銷。之後，她的出版商要求她創作一些能吸引女性讀者的小說，而她自己的成長背景就能提供源源不絕的素材。奧爾科特曾表示，她沒有認識很多女孩，除了自己的姐妹之外。她們古怪的遊戲和經歷，或許在旁人眼中看起來很有趣，但她自己卻覺得稀鬆平常。

《小婦人》開頭的第一個場景，是馬區家的女孩們在微弱的爐火前織毛衣，為第一個沒有父親陪伴的聖誕節做準備。十六歲的長姐瑪格以抱怨的嘟囔開場，她為家貧的處境感到難過，這迫使她不得不找一份家庭教師的工作。十五歲的喬全名是喬瑟芬，她不滿自己沒有生為男兒身，沒法在這世界大展手腳。十三歲的貝絲

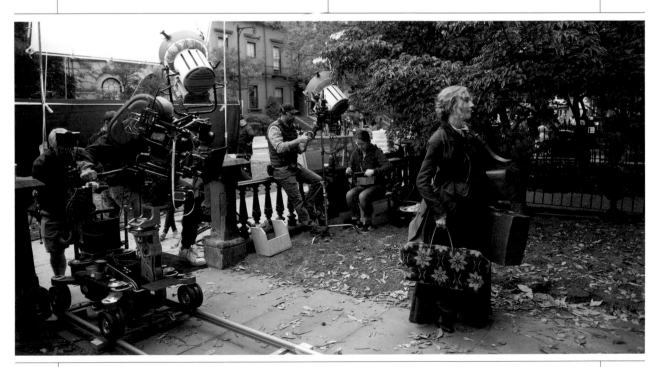

瑟夏・羅南飾演喬・馬區，拍攝進入寄宿公寓前的一景

瑟夏・羅南與編導葛莉塔・潔薇針對某幕熱烈討論

文靜低調，她只是埋怨洗碗是全世界最不討人喜歡的工作，因為那會耽誤她練琴的時間。十二歲的老么艾美深信自己最有資格忿忿不平，因為她非常不滿意自己的鼻型，也沒有錢買她一直都想要的畫筆。

感情融洽的馬區姐妹們有時候也會拌嘴吵架，但是她們對彼此、對母親的忠誠之愛，卻是如此強烈且堅定。喬的情感最熱烈奔放，她是家中最不想迎合社會規範的女孩，滿腦子只想創作，可以花上幾個小時都在閣樓裡寫作。錫爾多・羅倫斯（羅禮）同樣不願恪守禮教規範，這位出身富裕的年輕男孩就是馬區家的鄰居。羅禮的父母雙雙過世，他和祖父一同住在空蕩蕩的豪宅裡。喬是羅禮是唯一的知己。她總是暱稱羅禮為泰德。羅禮和喬同樣淘氣調皮，兩人相知相惜。

喬在故事中獨樹一格，她憤世嫉俗又離經叛道，大膽地抓住青少年讀者的心。多少讀者曾崇拜《小婦人》小說的喬，她

奮力堅持理想，不願意屈服、不願意過捨棄自身獨立性的生活。對讀者而言，喬是變化最大的一個角色，她或許從來不敢奢望能成就一番寫作事業，或者事實上她根本不敢想像自己能擁有事業。《哈利・波特》的作者 J. K. 羅琳曾在某次受訪表示對喬有著高度的共感：「喬急躁易怒，對作家夢懷抱著炙熱的野心。」美國女權主義者葛羅莉亞・史坦能（Gloria Steinem）、美國作家兼詩人葛楚・史坦（Gertrude Stein）、法國作家西蒙・波娃（Simone de Beauvoir）、美國前國務卿希拉蕊・柯林頓（Hillary Clinton）、美國桂冠女詩人崔西・史密斯（Tracy K. Smith）、小說家安・佩特里（Ann Petry）、美國最高法院法官珊卓拉・戴・歐康納（Sandra Day O'Connor）、美國最高法院大法官露絲・拜德・金斯伯格（Ruth Bader Ginsburg）和搖滾巨星派蒂・史密斯（Patti Smith），都曾表示十分喜愛喬這個角色。

改編紀事

廣受大家喜愛的《小婦人》，傳頌多時、歷經無數次的改編。
以下是《小婦人》登上各式表演舞台的歷史一覽。

電 影

　　魯比‧米勒（Ruby Miller）是第一個在大銀幕上飾演喬的女演員。可惜的是，她當初演出的英國默劇電影因為年代過於久遠，目前已佚失。朵洛西‧貝爾納（Dorothy Bernard）則在美國默劇電影中演出喬。1933 年，喬治‧丘克執導的黑白電影《小婦人》成為一代經典，凱薩琳‧赫本飾演的喬在大家心中留下難以抹滅的印象。這部片贏得了奧斯卡金像獎最佳原創劇本獎，並被提名最佳影片與最佳導演獎。1949 年，《小婦人》彩色電影問世，當年 31 歲的瓊‧阿里森（June Allyson）飾演故事中 15 歲的喬，傳奇演員伊莉莎白‧泰勒（Elizabeth Taylor）則戴著金色假髮，飾演故事中的小妹艾美。1994 年，在女導演吉蓮‧阿姆斯特朗（Gillian Armstrong）執導下，薇諾娜‧瑞德（Winona Ryder）完美詮釋喬，獲得奧斯卡最佳女主角提名。

舞 台 劇

　　1912 年 10 月 14 日，《小婦人》舞台劇於百老匯問世，由瑪麗安‧德‧富雷斯特（Marian de Forest）執筆劇本，並由瑪麗‧佩維（Marie Pavey）擔綱演出女主角喬。2005 年，薩頓‧福斯特（Sutton Foster）在維吉尼亞戲院作品中重現喬一角，劇情由亞倫‧尼（Allan Knee）設計，音樂由傑森‧霍蘭德（Jason Howland）指導，歌詞由明迪‧狄克斯坦（Mindi Dickstein）撰寫。薩頓‧福斯特憑著優異的演出，獲得東妮獎（美國劇場界最高榮譽）。作曲家馬克‧阿達莫（Mark Adamo）在 1998 年將《小婦人》改編為純歌劇，獲得好評迴響。

電 視 劇

　　1939 年，NBC 電視公司將 1912 年版本的《小婦人》舞台劇寫成電視劇。1958 年的電視劇被濃縮在一個小時之內，並刪減了貝絲過世的橋段。BBC 則多次播出《小婦人》電視劇：1950 年第一次播出；1970 年將劇情分成九大部分播出；2017 年則請瑪雅‧霍克（Maya Hawke）飾演喬，片長約三小時。1980 年代，日本打造《小婦人》動畫片，讓《小婦人》在日本也成為深受大眾喜愛的經典兒童文學。

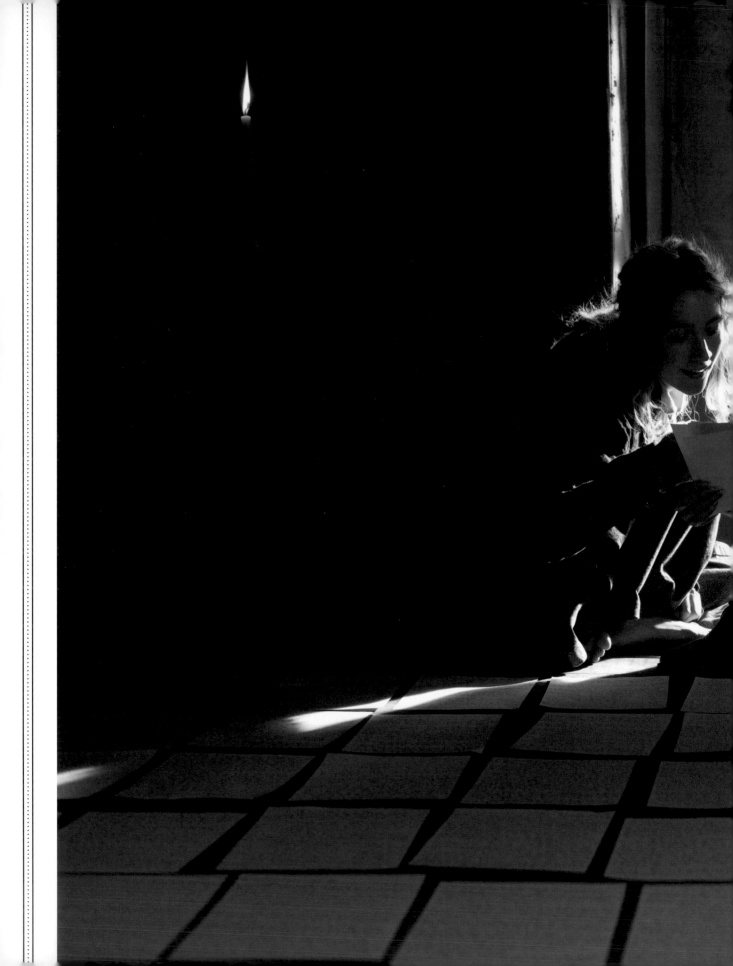

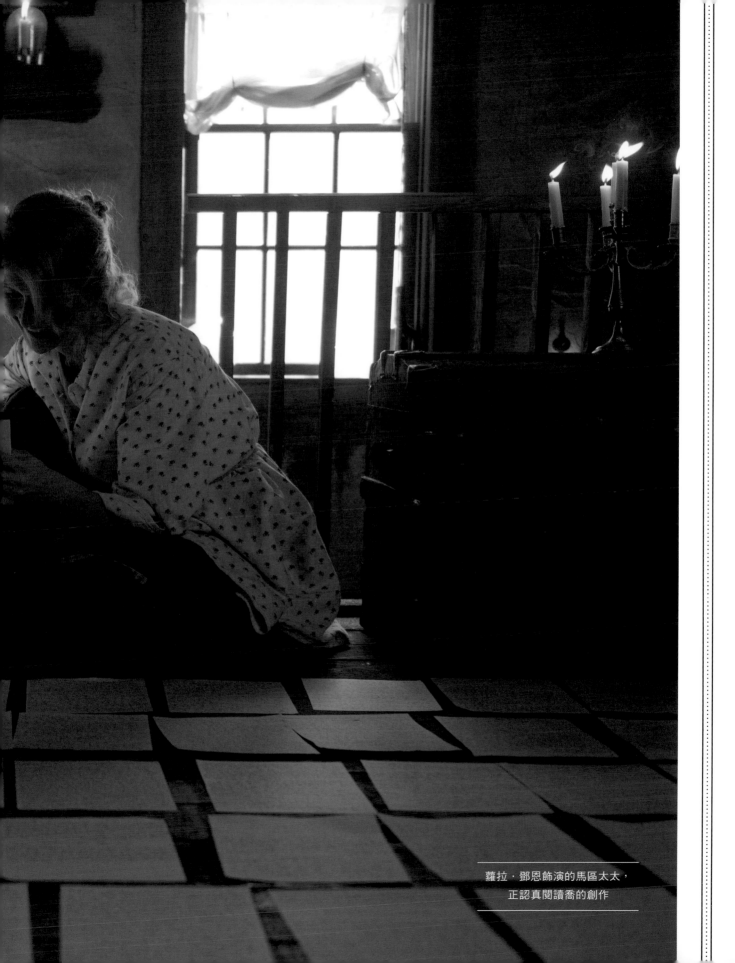

蘿拉・鄧恩飾演的馬區太太，
正認真閱讀喬的創作

作者生平

1832
11 月 29 日，露薏莎·梅·奧爾科特誕生於賓夕凡尼亞州的日耳曼鎮，為家中次女。她上有一個姐姐，下有兩個妹妹。

1834
奧爾科特家搬至波士頓。阿莫士·布朗森·奧爾科特開立了神殿學校（Temple School），這所學校六年後即遭廢校。

1843
奧爾科特家舉家搬遷至麻薩諸塞州哈佛市，在父親布朗森創立的共享社區生活。

1854
奧爾科特出版了一系列的原創詩集與童話《花之寓言》（Flower Fables）。

1857
奧爾科特舉家搬遷至麻薩諸塞州的果園之家（Orchard House）。

1858
奧爾科特的妹妹麗茲（Lizzie Alcott）於 22 歲的芳齡辭世。

1860
奧爾科特的姐姐安娜（Anna Alcott）在果園之家出嫁，其後育有兩子。

1862
在維吉尼亞州喬治城的聯合醫院擔任護士。

1863
使用筆名 A. M. 伯納（A. M. Barnard）完成了《寶琳的熱情與懲罰》，刊登於富蘭克雷斯利插畫周報（Frank Leslie's Illustrated Newspaper），為此賺進了一百美元。

1863
出版了《醫院速寫》（Hospital Sketches），收錄了許多護士生涯中的所見所聞。讀者迴響良好，奠定了露薏莎身為作家的地位，也加強了她往寫實小說邁進的決心。

1864
出版了《情緒》（Moods），描述一位男孩子氣的女生，在人生中不斷冒險，最終卻嫁給了錯誤的人。

1868
羅伯特兄弟出版社（Roberts Brothers）的出版商湯瑪士·尼爾斯（Thomas Niles）鼓勵露薏莎寫出可以送給女性們的小說。《小婦人》第一部問世。

1869
出版了《小婦人》第二部〈好妻子〉。

1871
《小紳士》（Little Men）出版，獲得好評。

1875
參加了紐約州雪城的婦女代表大會。

1879
成為康科德地區第一位擁有學校董事會選舉權的女性。

1886
有關喬的最後一本小說《喬的男孩們》（Jo's Boys）出版。

1888
3 月 2 日，父親辭世。3 月 4 日，露薏莎本人辭世。她與她過世的姊妹一同被埋葬在康科德地區的沉睡谷墓園。

奧爾科特的小說完整展現當代年輕女孩的日常生活，描繪了她們心中的憂慮、懷抱的志向，以及各自性格中的不完美之處。《小婦人》首刷印製了兩千多本，在數天內便銷售一空，一時洛陽紙貴，完全超出奧爾科特的預料。出版商旋即邀請她再增加內容，因此第二部誕生了，〈好妻子〉於 1869 年出版，為整個故事增添更完整的結局。

第二部的劇情中，瑪格和布魯克順利完成婚禮。對年輕夫婦而言，婚姻生活並不容易，他們的經濟狀況不佳，還生下一對精力充沛的雙胞胎。艾美和馬區姑姑結伴到歐洲遊歷、進修繪畫課程，也曾短暫考慮嫁給家境富裕的英國追求者福瑞德‧沃恩，以換取未來舒適的生活。貝絲在《小婦人》第一部中，因為去幫助染上猩紅熱的鄰居漢默一家，導致自己也染上猩紅熱。雖然在第一部結尾病情控制住了，但身體狀況大不如前，而這場大病在第二部結尾終於帶走了她。

在兩部故事中，最惹人熱議的要屬喬與羅禮之間的關係了。廣大讀者都非常希望這對超級好朋友能走入婚姻，過著幸福美滿的生活，但是奧爾科特卻不願意讓喬與任何人結婚。在《小婦人》第二部〈好妻子〉中，喬拒絕了羅禮的求婚，打定主意終身不嫁。最終，在命運的安排下，喬與一名年紀長她許多的德國教授佛烈德‧拜爾教授結婚，他豐富的學識涵養與恪守道德的正義感，贏得了喬的芳心。同時，求愛遭拒的羅禮前往歐洲，在那裡邂逅了命中注定的新娘：喬的妹妹艾美。

奧爾科特在寫給友人的信中如此表示：「喬應該終身不嫁，成為一名飽讀詩書的老處女，但是有好多年輕女性忠實讀者紛紛寫信給我，要求我讓喬嫁給羅禮，或是嫁給其他人。我不敢拒絕她們的迫切懇求，才靈機一動，幫喬做了一個有趣的媒。」小說的結局是，喬‧拜爾繼承了富有的馬區姑姑的遺產：梅原莊，並把它改建成梅原莊學院，和佛烈德攜手創辦男子學校。

有了廣大讀者的支持，奧爾科特迅速致富，讓她有能力為家中財務紓困。她也持續創作馬區家第二代的冒險故事，即 1871 年出版的《小紳士》（*Little Men*）。她接下來的小說《喬的男孩們》（*Jo's Boys*）是《小紳士》的續集，在她逝世前兩年的 1886 年出版。她所出版的小說每本在當年都十分暢銷，《小婦人》尤其是長銷之作，多次被後人改編成各種演出，在世代間不斷流傳。

奧爾科特的小說暢銷至今已跨越兩個世紀，她的文字總能捕捉人性中的共通點：人們在從青少年時期進入成年期的這段生命旅程中，所經歷的美好、快樂和深沉的痛苦與失望，所體驗到的巨大滿足或沮喪，在在都能反映出我們真實生活的樣貌。《小婦人》不僅乘載了作者個人的經驗，更能引起廣大讀者的共鳴，為各個世代、在不同生命階段的讀者們發聲。《小婦人》不啻是能感動各年齡層的作品。

超驗主義

　　按照十九世紀的社會標準，奧爾科特一家都是激進的改革派分子：大力提倡廢除奴隸制度、擁護環保觀念、堅決維護女性平權。但，他們並非唯一的理想主義者。奧爾科特一家結交超驗主義派的作家、思想家，其中最知名的包括詩人愛默生、文豪梭羅、新聞記者瑪格麗特·富勒（Margaret Fuller），其著作《十九世紀的女性》（*Women in the Nineteenth Century*）被視為是美國女性主義的重要里程碑。

　　超驗主義是一場在十九世紀上半葉，於美國新英格蘭地區發起的社會運動，該主義認為大自然中的萬物以及人性中皆蘊含神性。相關代表作品為梭羅所著的《湖濱散記》（*Walden; or, Life in the Woods*），梭羅在書中記錄他在瓦爾登湖畔小屋中生活兩年的見聞。瓦爾登湖距離康科德小鎮只有數英哩之遙，離奧爾科特家不遠。

　　露薏莎·梅·奧爾科特從小就被愛默生、梭羅等人的超驗主義思想潛移默化。奧爾科特一家住在果園之家的那幾年，愛默生、梭羅經常來訪。奧爾科特雖然認同超驗主義的主要信條，但她始終維持自己的風格。她曾發表作品《超驗主義派野人》（*Transcendental Wild Oats*），為不具小說色彩的諷刺小品文，詳述其父創立果園公社最終失敗收場的經歷，文中內容並未過度美化事實。

　　奧爾科特終其一生都對大自然抱持深刻熱烈的愛和敬意，這份對大自然的濃烈情感，也從她的日記中流瀉而出：「在露水沾濕草尖之前，我在黎明降臨之際，在森林中奔跑，地上的苔蘚彷若絲絨，我在紅黃交錯的樹蔭下跑著，快樂地放聲歌唱，我心無比輕快，世界如此美麗……我在小徑的盡頭停下腳步，凝視維吉尼亞州無邊草地上，冉冉升起的晨曦。」

（右頁圖）喬和羅禮在賈汀納家舉辦的舞會上，神采飛揚地共舞

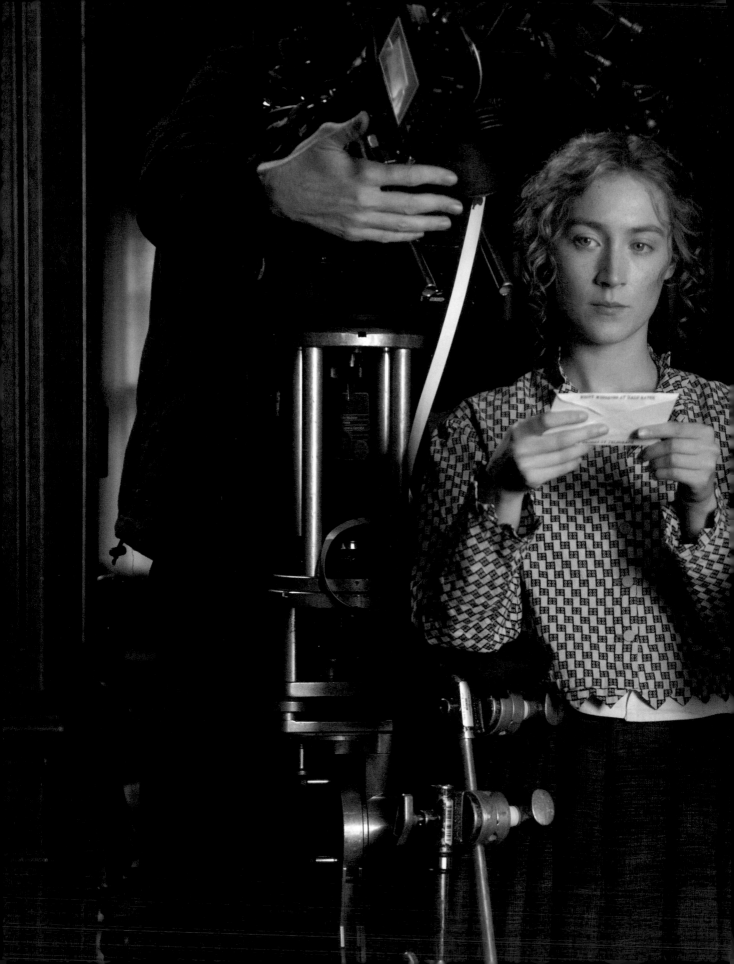

全新形象

葛莉塔・潔薇打造全新
《她們》

※

「女人有思想、靈魂、才華和野心，
正如同她們擁有溫柔與美貌。
我受夠聽大家說愛情是女人的全部。」

——喬・馬區

瑟夏・羅南在拍攝中，手持道具信紙

電影攝影師優里克・路索（Yorick Le Saux）與編導葛莉塔・潔薇（Greta Gerwig）於電影拍攝現場

　　每個世代的人，都值得擁有屬於自己的《小婦人》版本。這是製作人艾美・帕斯卡（Amy Beth Pascal）、羅蘋・史威考德（Robin Swicord）和丹妮絲・迪諾維（Denise Di Novi）的想法，於是她們將《小婦人》再次搬上銀幕。值得注意的是，這三位好萊塢製片巨擘已經不是第一次攜手把《小婦人》搬上銀幕。早在 1994 年，史威考德和迪諾維就曾為索尼影視娛樂（Sony Pictures）改編《小婦人》的故事、擔任製片人，而當時帕斯卡則擔任片商高層。

　　1994 年的《小婦人》由澳洲導演吉蓮・阿姆斯特朗（Gillian Armstrong）執導，以加拿大英屬哥倫比亞地區為拍攝據點，演員陣容眾星雲集，薇諾娜・瑞德（Winona Ryder）在片中飾演喬，並以精湛演技獲得奧斯卡獎提名。該片的電影服裝設計與配樂也獲得提名。崔妮・艾娃朵（Trini Alvarado）飾演瑪格，克萊兒・丹妮絲（Claire Danes）飾演貝絲，克絲汀・鄧斯特（Kirsten Dunst）和莎曼珊・瑪西絲（Samantha Mathis）分別演出年少時期與成年後的艾美，克里斯汀・貝爾（Christian Bale）飾演羅禮，蓋布瑞・拜恩（Gabriel Byrne）則飾演拜爾教授。該片上映後，美國影評人暨劇作家羅傑・伊伯特（Roger Ebert）盛讚這部電影，稱其將故事刻畫得入木三分：「這部電影重現我們在青少年時代對未來生活的想像，以及我們如何做出一連串的選擇之後，進而慢慢形塑出我們的命運。」

　　然而，隨著時光飛逝，帕斯卡認為，現在正是大好機會，能以全新的眼光，重新檢視《小婦人》原著小說。小說本身的內容豐富且深刻，因此這三位製作人認

為，她們想嘗試再次翻拍原著，並挑戰呈現一部全新的電影作品，探索馬區一家完全不同的生活面貌。帕斯卡表示：「我們現在所處的世界，和1994年的世界早已大不相同。」她在2015年卸任索尼影視娛樂公司的共同主席後，全心投入電影的拍攝工作。她表示：「《小婦人》特別之處在於，書中內容對當代社會就有諸多針砭和洞察，和《小婦人》的改編作品相比，少了許多多愁善感的內容。我認為這一次，我們能製作一部更貼近原著小說，更能真切反映出露薏莎‧梅‧奧爾科特視點的電影。」

史威考德曾參與製作1996年的《小魔女》、1998年的《超異能快感》、2005年的《藝伎回憶錄》。她也認為，此時再度翻拍《小婦人》是完全正確的時機：「我真心認為，每一個世代都應該要有機會來重新檢視那些曾經陪伴他們長大的經典影片、經典文學作品，然後問自己：『這部作品可以如何反映我們的現在？』我們在1994年，已經用某種特定風格來呈現《小婦人》，而我認為到了2020年，我們必須用更新的風格來呈現這部作品。這個世代需要擁有一些作品，然後從這些經典名著中裡看見自己的影子、自己的故事。我希望我們的觀眾能在離開電影院後用心思考，在我們所處的這個時代中，女性究竟是呈現何種面貌。」

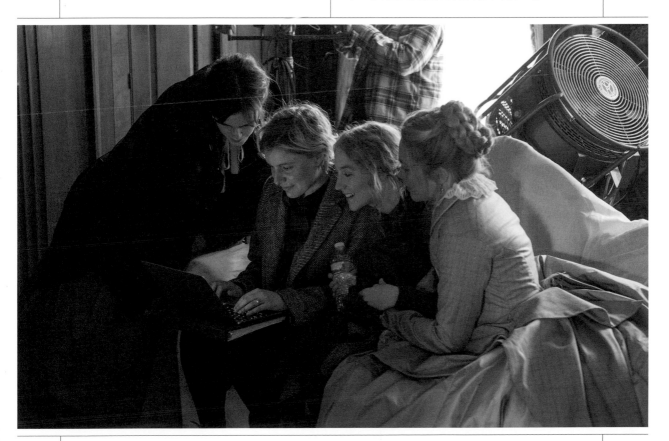

艾瑪‧華森、葛莉塔‧潔薇、瑟夏‧羅南、佛蘿倫絲‧普伊，於拍攝現場

路易・卡黑飾演拜爾教授，瑟夏・羅南飾演
喬・馬區，兩人在寄宿公寓場景中對戲

製作人迪諾維大力推薦由葛莉塔·潔薇（Greta Gerwig）來執導新版《小婦人》的改編電影《她們》。潔薇以演員身分起家，2010 年在喜劇片《愛上草食男》中的演技，讓她嶄露頭角。潔薇曾與

編導葛莉塔·潔薇指揮拍攝現場

諾亞·波拜克（Noah Baumbach）合作擔任電影編劇，兩人首次合創喜劇《紐約哈哈哈》中，潔薇出色的演技和魅力，廣受觀眾喜愛。

「我一直都很喜歡她的演技，但是當我看到她在《紐約哈哈哈》中的演出時，我發現她本身對於女性角色的詮釋有自己的見解，而且非常深刻。她也不畏懼於表現出脆弱、真實的姿態。對我而言，那就是喬這個角色的本質。」迪諾維說。「即使《小婦人》原著小說當年的社會中，女性受到重重束縛，非常壓抑，但露薏莎·梅·奧爾科特卻能創造出喬這個如此自由、奔放，不願捨棄自己本質的角色。我

在潔薇的表演中，也都能看到那份勇敢表達真我的勇氣。」

潔薇從小就深愛《小婦人》這部小說，覺得自己能完全與喬·馬區共感。「喬就是我的英雄，」她說。「我從小就想成為像喬那樣的人。我認為我在許多方面都很像喬。她跟我一樣，身材高大、精神容易亢奮。」

潔薇對於《小婦人》的中心思想，抱持著非常獨特的觀點。她非常同意吳爾芙的理論：「女人要有一筆屬於自己的錢，才能真正擁有創作的自由。」潔薇說：「這本書在探討的就是金錢本身，以及為何女性總是難以獲得財務自由。小說第一章開頭就寫道：『沒有禮物，算什麼聖誕節。貧窮真是可怕。我覺得，有些女孩子擁有許多漂亮的好東西，但有些女孩子卻什麼都沒有，這真是太不公平了。』整部小說中，反覆出現的就是女性沒有能力賺錢自立的窘境。我認為，露薏莎·梅·奧爾科特也要算是將我們女性帶進下一個世紀的文壇前輩。透過小說，十九世紀的女性來到我們眼前，告訴我們：『為了女性的進步，我們要好好來探討這個情況。』我不曉得作者本人是不是有意圖地在傳達這個概念，但是在我看來，身為藝術家、身為女性所需要的經濟基礎等相關問題，幾乎貫穿整部小說的敘事內容。」

她對於該如何詮釋馬區四姐妹，有非常鮮明的見解，特別是針對艾美這個角

色。她希望把艾美從嬌生慣養的小公主、只在意自己鼻子形狀的嬌嬌女，變成更在意姐妹們生活福祉的女孩，以及一名懷抱明確目標，不害怕追求理想人生的少女。「我要艾美成為喬的最強勁敵，」潔薇說。「艾美和喬是馬區家四姐妹中，特別擁有遠大目標與瘋狂野心的女孩。艾美總是緊盯著喬的一舉一動。過去，電影改編常這樣詮釋艾美：她是一個謹慎、符合社會標準的女孩。但她根本就不是這樣的人。她是頭野獸，她的目標是成為全世界最頂尖的藝術家。艾美的這一面，和喬是一模一樣的。」

潔薇的嶄新觀點，和她積極重新詮釋的動力，讓帕斯卡和其他共同製作人為之驚豔，因此她們在 2014 年正式採用潔薇的改編劇本。「潔薇個性中所蘊藏的力量以及她的想法讓我們明白，除了她之外，大概沒有任何人，能以這種角度來詮釋《小婦人》。」帕斯卡說。

《她們》的劇本並不是潔薇當時著手的唯一一部劇本。當時她正改編《淑女鳥》，故事背景是 2002 年的美國沙加緬度，講述一名就讀天主教高中的女學生，亟欲擺脫家境平庸、住在郊區的生活。

攝影現場開拍前的場記板

《淑女鳥》在 2017 年上映，廣受好評，並獲得五項奧斯卡獎提名。《淑女鳥》的成功，也讓《她們》電影製作團隊確信，潔薇是唯一適合執導電影《她們》的不二人選。潔薇對女性關係之間的糾葛有著直

編導葛莉塔‧潔薇於拍攝現場

覺式的洞察，並且能以同理心對待劇中每個角色，更能以幽默感看待生命中的荒唐事蹟。

潔薇和瑟夏‧羅南、堤摩西‧夏勒梅，繼《淑女鳥》之後再度合作，他們分別飾演喬和羅禮這兩個重要角色。帕斯卡表示：「除了瑟夏‧羅南、堤摩西‧夏勒梅，我們真的想不到還有誰能詮釋這兩個角色。這不只是因為演員和導演在過去的拍攝期間建立了工作默契，更因為他們各自擁有獨特的氣質和精湛才華，以及他們能夠深深地感染、影響對方。」

潔薇表示，對她而言，瑟夏‧羅南在演戲的時候，是一名極具創造力的好夥伴：「我們拍攝《淑女鳥》的時候是如此，拍攝《她們》的時候也是如此。瑟夏‧羅南是和我一起創作這幾部電影的好

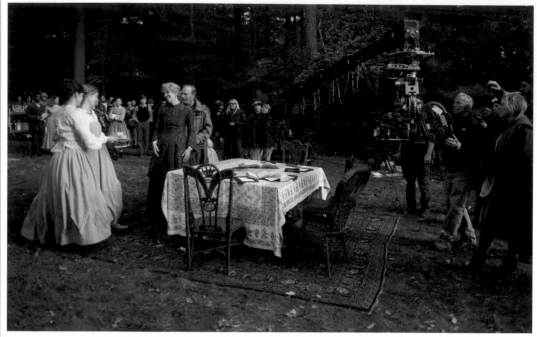

艾瑪・華森飾演的瑪格・馬區、瑟夏・羅南飾演的喬・馬區、蘿拉・鄧恩飾演的馬區太太，
以及巴布・奧登科克飾演的馬區先生

搭檔，只要她在鏡頭前，她就像一名作者。她並不只照著我寫的劇本演，而是確實在『創造』她所扮演的角色。我找不到其他說法來描述她的演技。她和所有偉大的演員一樣，也是一名偉大的電影創作人。」《她們》的其他演員，也相當值得矚目：艾瑪・華森在劇中飾演瑪格・馬區；天才新銳演員艾莉莎・斯坎倫、佛蘿倫絲・普伊，分別飾演貝絲和艾美。蘿拉・鄧恩飾演馬區太太；鮑勃・奧登科克飾演馬區先生；克里斯・庫柏飾演羅禮的爺爺羅倫斯先生。影壇傳奇長青樹梅莉・史翠普加入本片，飾演馬區姑姑，這位對所有事情都有意見的富裕親戚，其實是刀子嘴豆腐心的最佳代表。

史威考德表示，眾星雲集的堅強卡司都參與《她們》的電影演出，恰好說明他們對原著小說以及潔薇名氣的肯定。「潔薇本身有豐富的演出經驗，這讓她能有自信地讓劇中演員去主導表演，去嘗試各種表演方式。許多導演都保持著一種錯誤的想法，認為應該由導演來主導全場，而演員必須聽從導演的指示安排，遵循一種特定方式表演，完成導演所設下的目標。」而擔任導演的潔薇展現了強大的彈性，她毫不畏懼讓演員按他們自己的方式演出，並從中發現更新的詮釋角色方式。她深諳鼓舞演員的門道，也知道如何幫助演員形塑他們所扮演的角色。

現場如果有任何對於場景、設定或角色內心戲的疑問，幾位製片人總是會不厭其煩地帶大家做同一件事：重新仔細研讀《小婦人》這部經典小說。

製片人與《小婦人》
的初次相遇

三位製片人大方分享她們第一次讀《小婦人》小說的感想，
以及這部小說如何改變了她們對女性的看法。

丹妮絲・迪諾維

「我大約是在十歲時第一次讀到這部小說，故事中的任何一個女孩、任何一位年輕女性，對我都有很深的影響。喬能成為作家、創作出某些作品，有勇氣離開家人在紐約闖蕩，敢於與眾不同、勇於抱持不同的志向、為自己發聲，即使遭遇困境也不退縮……這完完全全啟發了我。這部小說的主題，以及描寫喬的部分，就是在尋找喬最真實的心聲：對於男女不平等的抗議，而這也是女性們最掙扎的議題。雖然目前這種狀況已經有在改變，但在過去，社會對於這樣勇敢的女性所給予的鼓勵或支持只能說是微乎其微，因此這部小說深具啟發性，也鼓舞著我和其他所有女性讀者。」

艾美・帕斯卡

「我的全名是艾美・貝絲・帕斯卡。《小婦人》一直在我心裡，我父親在我母親懷我的時候，就讀這本書給她聽，他們也以書中人物的名字為我取名，彷彿我有一個姐姐，而她是我在這個世界上最好的閨密。那感覺就像是你有一位從你孩提時代就一直看著你成長的姐姐，她是你最親近的家人。」

羅蘋・史威考德

「我第一次讀《小婦人》是在我八歲那一年。我每年都會重讀《小婦人》一次，直到我二十歲那一年為止。小學三年級，我在沉迷《南茜・德魯》（Nancy Drew）和《哈迪男孩》（Hardy Boys）這類懸疑偵探小說一陣子之後，突然心血來潮，拿起《小婦人》來讀。當我翻開《小婦人》的第一頁，我感覺這本書直截了當地把我的家庭生活攤開在我眼前，包含姐妹之間的爭吵、衝突，父母的心力交瘁，深愛的家人離世，還有物質上的匱乏：家裡經常沒有閒錢可以讓我們花。這是我讀過的書當中，第一部打從內心尊重青少年讀者的文學作品，我深深覺得作者尊重我，並試著同理我。當然，我第一次讀《小婦人》時，還沒辦法完全理解故事中所描寫的每一件事情，但年復一年，重新回頭讀這本書，每一次都只會讓我更加感動。」

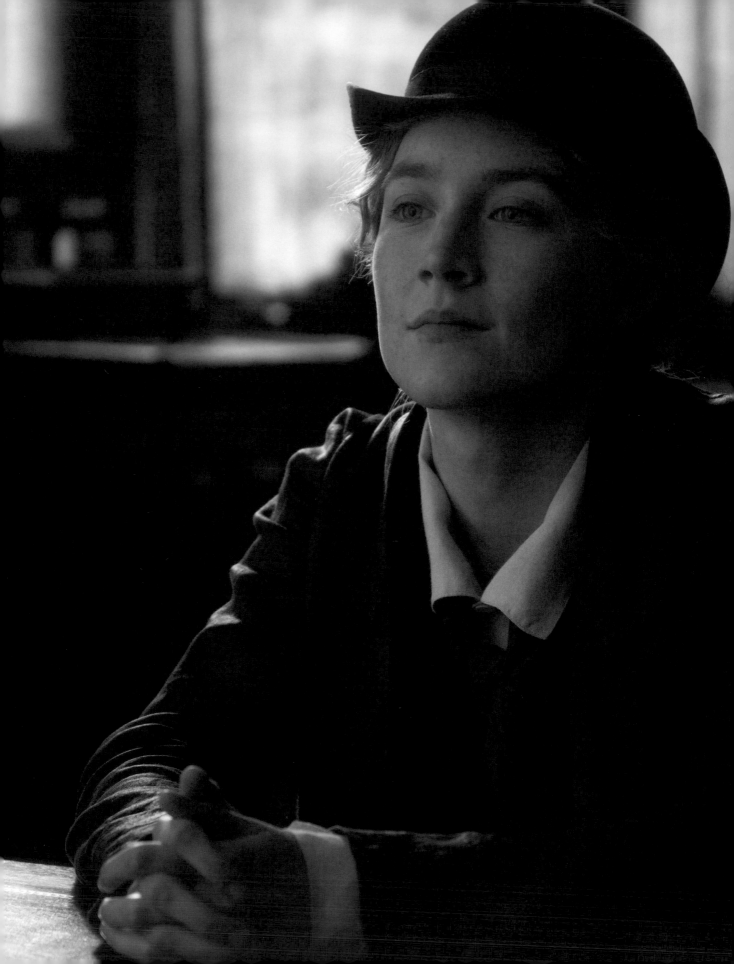

第三章

貼近真實的
劇情

※

「女孩子得走出家門、走進這個世界，
要對所有事物建構出自己的一套看法。」

——馬區太太

喬‧馬區正焦急等待出版商戴斯伍先生的回覆

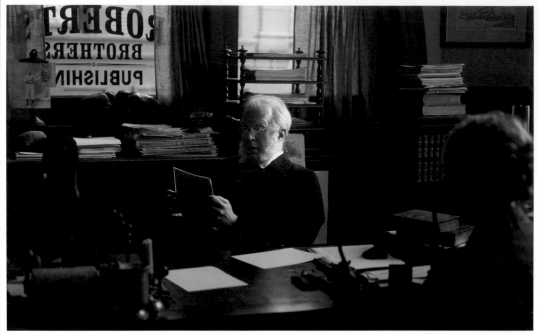

出版商戴斯伍先生正在閱讀喬的手稿

潔薇在撰寫《她們》的劇本時，發現除了作者本人的文字之外，沒有任何更好的文字能訴說這個故事。因此，潔薇在不更動主要劇情的原則下，嘗試為書中角色找到更貼近現代讀者的對話。期間，她也去參考奧爾科特寫給親友的信件，試圖從中找到靈感。她表示：「我盡可能保留小說中的原始詞句。電影中的每一句台詞，若不是從原著小說中擷取出來的，就是來自作者的書信或日記。我想讓電影中的所有內容都能在原著中找到出處。」

當聽見演員唸出這些詞句，這些句子充滿了現代感。潔薇說：「我認為馬區家有四個女孩，應該是吵翻天了，我想要打造女孩們吵吵鬧鬧的場景，讓畫面看起來像是一齣沒有音樂的音樂劇。有些台詞非常經典，女孩們會用快速、輕鬆的語調唸出這些台詞，能呈現出一種獨特的珍貴感。」

潔薇確實以一種非常特別的方式呈現原著小說的內容。奧爾科特的原著小說是按照時間順序撰寫故事內容，開頭是馬區姐妹的青少女時期，一路演進到她們成年後的生活，但潔薇卻沒有選擇沿用這種手法來編排劇本。她想要特別強調馬區姐妹各自不同的人生際遇，並穿插過去在戶外打鬧玩樂的朦朧回憶，她深信這種敘事手法能探索到馬區姐妹生活的不同面向，以及她們成年後各自在生活中的掙扎。

潔薇解釋道：「改編《小婦人》原著小說的其他電影版本已經詳細描述馬區姐妹們的孩提時代，然後故事在人物進入成年期後戛然而止，但是我發現，我自己以成人的角度在閱讀《小婦人》原著小說時，最有興趣的是看角色們如何面對成年期生活的各種問題。瑪格生下雙胞胎，她

（右頁圖）馬區姐妹共同演出話劇

整天都被關在小木屋中照料這對雙胞胎，已經失去了自己的志向，後來又花了太多錢在奢侈品上。作者對婚姻生活困境的描寫入木三分，彷彿是昨天才寫好的一樣。」

「我想要針對馬區姐妹成年後的生活多加著墨，讓她們回想起孩提時代所經歷的美好時，心中甜蜜又酸澀不已，因為這樣的日子不會重來。我想要為這些角色鋪好一條走入成年生活的道路，保留對她們而言曾經別具意義、獨特的部分，使她們不能自已地懷念孩提時代的日子。」

瑪格·馬區和她的雙胞胎小菊與小翰

電影以喬在紐約的生活作開場，時空背景是 1868 年的秋天。喬忐忑又帶著自信地走進出版社的辦公室，推銷自己的第一部小說。在大西洋的對岸，是喬的妹妹

艾美為了做一個藝術實驗，
意外把腳卡在石膏裡

艾美生活的地方，她正在畫一幅畫，場景是兩名紳士、一名淑女正在野餐，旁邊還有其他藝術家在場。貝絲待在康科德小鎮的家中，坐在鋼琴前對著空無一人的房間彈奏。瑪格住在離家不遠的小木屋裡，努力熬煮著蔓越莓果醬，但果醬還是煮壞，於是她懊惱得哭了，而突然跑出來的雙胞胎又讓她破涕為笑。

雖然這部電影是以馬區家姐妹的成年生活為基調，但她的劇本還是保留了原著中最經典的橋段：馬區家姐妹在閣樓上演話劇；艾美做了腳模卻發現腳卡在石膏中拔不出來；艾美以學校老師為主角繪製惡趣味漫畫；派對前喬幫忙瑪格打扮，卻失手燒壞了瑪格的頭髮。

劇本中也收錄了令人心痛的經典場景：喬剪去了一頭秀麗的長髮拿去賣錢，以此籌措父親需要的醫藥費；艾美因為盛

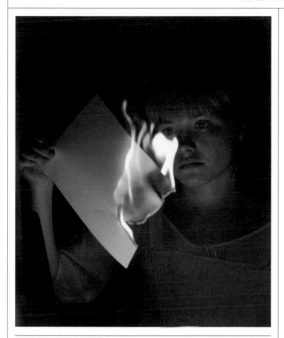

艾美燒燬了喬寫的小說

潔薇在整部電影中，都在暗示《小婦人》作者奧爾科特本人曾面臨的人生難關，以及她為何試著透過小說來打造出一個在各方面都顯得如此完美的家。潔薇說明：「我認為原著小說的內容，和露薏莎·梅·奧爾科特本人的真實生活之間，存在著一股非常有趣的張力。這股張力在許多層面都打破了一個極其晦澀的童年，並將這樣的童年轉變成為一個快樂美好的童年應該有的樣子，對我而言，能寫出這樣作品的作者非常具有吸引力。作者曾寫道：『就是因為我已經面對了太多困境，所以才更要寫出快活的故事。』這句話真是令人心痛。作者經歷了太多悲傷，但也正因為這些不幸的經歷，才賦予了她描寫美好童年的高度能力。」

怒而燒燬喬寫的小說；馬區一家看著貝絲受病痛折磨、生死交關時，心中的傷痛無法言喻；羅禮求婚被拒時的傷心欲絕。

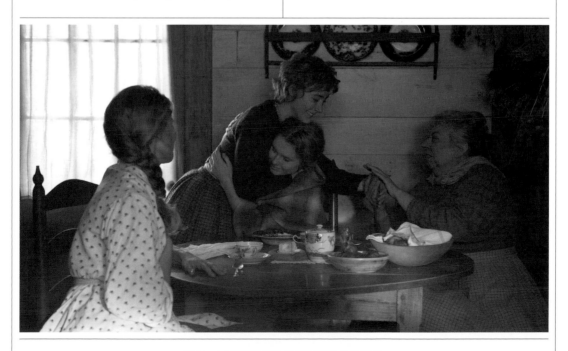

艾美、貝絲和漢娜在喬剪下頭髮後安慰她

喬‧馬區在家中演出自編自寫的話劇

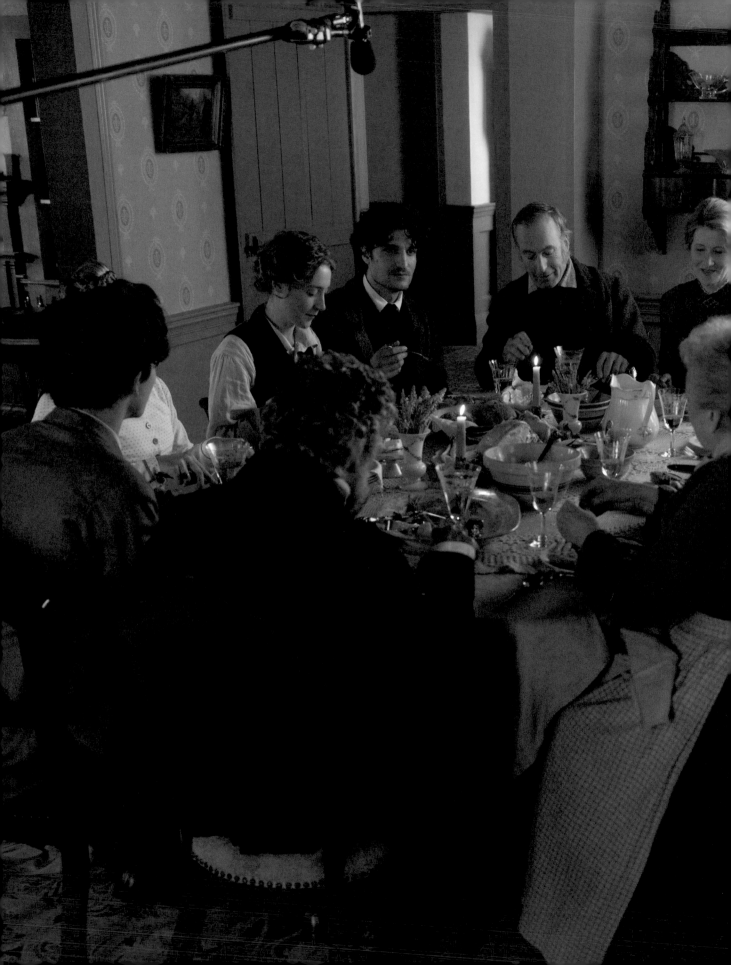

第四章

各角色的
重新詮釋

※

「我們有父親和母親，還有彼此。」

——貝絲·馬區

拜爾教授到馬區家拜訪，大家都坐下來享用晚餐

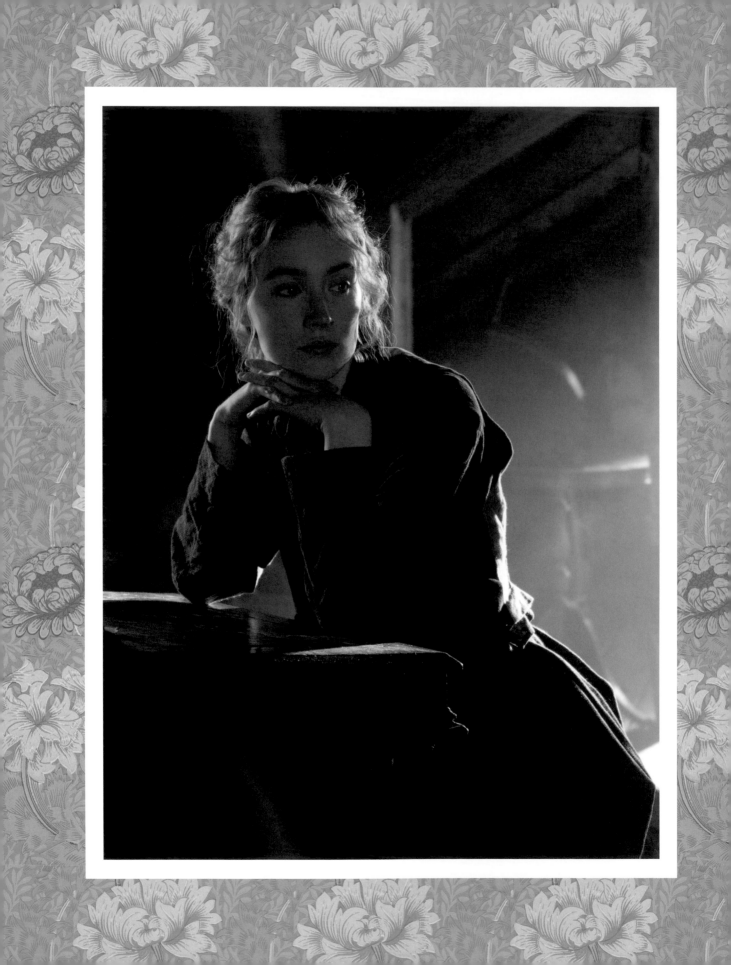

JO MARCH
喬‧馬區

瑟夏‧羅南（Saoirse Ronan）飾

※

　　喬‧馬區是《小婦人》意志堅定的女主角，她熱情奔放、完全忠於自己的本性，遠遠領先同時代的女性，總是堅定追尋自己的獨立性。她對家人的愛勝過一切。她有時可能展現出愛發脾氣、倔強頑固的一面，但她同時也聰慧、善良、靈活又勇敢，難怪150年以來，讀者粉絲不分世代，全都深愛著她。

　　瑟夏‧羅南說：「喬和家人同生共死──家人是她的全世界，當她和家人在一起的時候，總是精力充沛、自信滿滿且友善外向，但是當她和不那麼熟悉的人在一起時，就顯得比較拘謹。只有寫作和朝夕相伴的姐妹能讓她燃起內心深處的如火熱情。」

　　瑟夏‧羅南在電影《贖罪》中初試啼聲，電影改編自伊恩‧麥克伊旺（Ian McEwan）的同名小說。瑟夏‧羅南扮演年僅13歲的小作家，並以此角入圍奧斯卡最佳女配角獎。之後她主演彼得‧傑克森改編的電影《蘇西的世界》，後又以電影《愛在他鄉》再次角逐奧斯卡獎，這部電影講述一名愛爾蘭年輕女性在1950年代的紐約尋找愛情的故事。她第一次與葛莉塔‧潔薇合作，是主演潔薇執導的《淑女鳥》，這次她飾演一名在美國加州沙加緬度平凡社區長大、亟欲渴望掙脫原生家庭的青少女。

　　瑟夏再度與葛莉塔‧潔薇攜手合作，參與電影《她們》的演出，她表示很享受這次合作的過程，因為潔薇很了解如何讓演員放鬆、進入具有挑戰性的角色中。她

（左頁圖）瑟夏‧羅南飾演的喬‧馬區，在書桌旁沉思

說：「我非常開心能再次和潔薇合作，她對整部片的願景、想要傳達的訊息都有非常清楚的藍圖。在她的藍圖內，演員都能找到自己定位、能按照各自的感受去發展詮釋的空間。她想要每一個瞬間、每一個動作，都是隨著演員當下的感受發揮，傳達出我們當下最真實的想法，展現我們對自己所扮演角色的詮釋和想像。」

在瑟夏眼中的喬，是一個怎麼樣的人

（右頁圖）喬賣掉了自己的第一份手稿後，在紐約街頭開心奔跑

這最終導致她與堤摩西·夏勒梅所飾演的羅禮產生了衝突。羅禮深愛著喬的本質，但喬卻無法接受羅禮的愛意。瑟夏對此的解釋是：「喬對戀人間的愛情抱持著複雜的想法，對她而言，愛上某個人最終意味著必須走入婚姻，這表示你必須放棄目前所擁有的自主性，這是喬絕對不願意做的

「我永不屈就於命運，
我要活出屬於自己的人生。」

呢？瑟夏說：「喬從裡到外就是個作家，她從早到晚都在寫作。寫作就是她全部的生活，這是她感受這個世界的方式，她也確實很有天分。寫作是喬與生俱來的天賦，她對寫作也一直孜孜不倦。喬透過寫作餵養她的自信，這是她自信感的來源。」

但是她對人心的鑑察力比較不敏銳，

事情。因此，就本質上而言，喬抱持的是一種類似小飛俠彼得潘的心態，她想永遠停留在童年時期，希望自己的姐妹們和羅禮也可以和她一樣。但現實卻無法如她所願，因為他們都自然而然地長大成人了。某種程度上，這就是喬所畏懼的。」

雖然喬和羅禮最後無法發展成情侶，但他們是彼此的靈魂伴侶，這一點是無庸置疑的。對瑟夏而言，要演繹出這樣的關係一點也不難，這都要歸功於她與堤摩西·夏勒梅之間培養出的好交情。

她表示：「我和堤摩西在《淑女鳥》就合作過一次，和熟悉的演員再合作，確實比較有安全感。喬和羅禮之間有種兄弟姐妹的手足之情，我和堤摩西之間也有類似的情感，這部片的演員身上都能看到這樣的情感，和他們相處起來都非常舒服自在。我們在彼此身邊能放心做自己，我隨時能逗堤摩西笑，他也一樣，因為我們很了解彼此。」

演員蘿拉·鄧恩、瑟夏·羅南、佛蘿倫絲·普伊與編導葛莉塔·潔薇，攝於瑪格婚禮一景

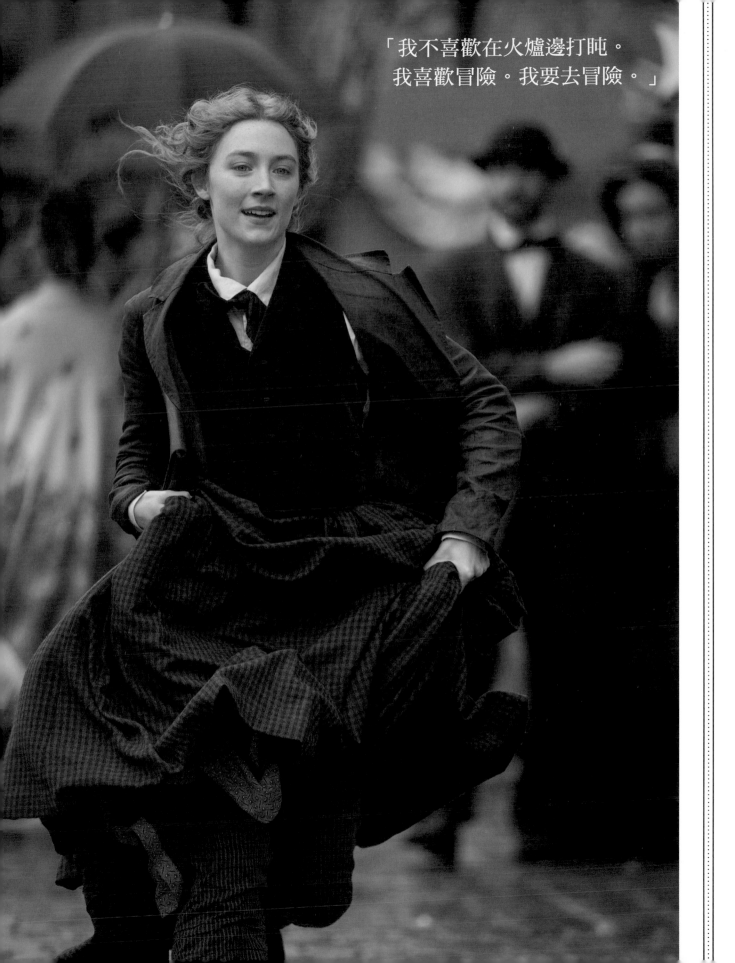

「我不喜歡在火爐邊打盹。
我喜歡冒險。我要去冒險。」

關鍵道具

喬 的 日 記 本

喬和她的皮革筆記本形影不離，這本筆記本由美國麻州普林斯頓的拉克斯福裝訂公司老闆德文·伊士藍（Devon Eastland）手工製作。道具專家大衛·葛立克（David Gulick）為了要確定日記本中每張內頁的重量和顏色正確，大量翻閱當代的文獻，做了十足的功課。他表示：「當時還沒發明鋼筆，但是已經沒有人在用鵝毛筆了，因此大家都用沾水筆（dip pen）書寫。當時的人最常使用墨水、紙張和鉛筆。當時製造出的紙張很薄，和我們現在使用的紙張不一樣。做得越薄，需要用的材料就越少。」

喬 的 行 李 箱

喬的古董行李箱是租自洛杉磯的「手製道具工作室」（Hand Prop Room），這間公司是美國境內唯一一家能提供 1800 年代行李箱的道具公司。喬在劇中從康科德小鎮前往紐約時，身邊就帶著這個行李箱。她在紐約發展，希望能出道成為作家。葛立克說：「喬是個很有品味的人，我們做了好幾次的拍攝場景測試，看看她身上應該要帶多少行李，畫面上看起來才不會太空。」然而他也表示，在 1860 年代的時空背景下，像喬這樣的年輕女子，是不可能自己提行李箱的：「如果你需要帶著行李箱搭乘火車前往紐約，一定會有個人幫你把行李送到你要去的地方。但是喬不是那樣個性的人，所以我們才讓她提一點行李。」

（上圖）喬的手工製皮革日記本
（右圖和右頁圖）喬旅行時攜帶的行李箱

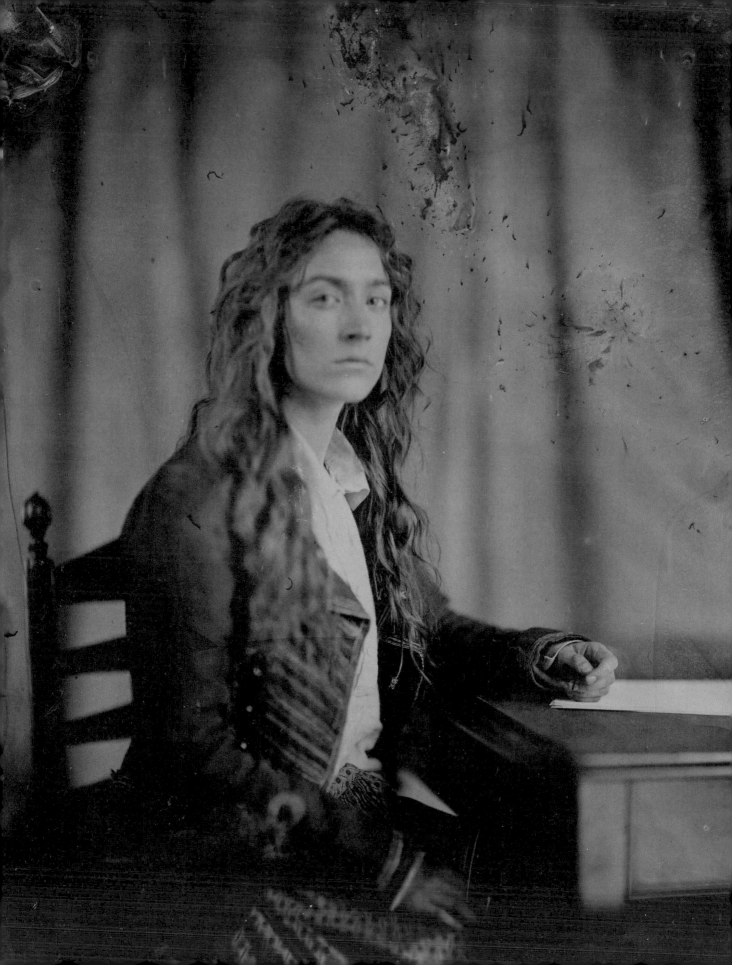

濕版攝影工藝

　　濕版攝影工藝又名火棉膠攝影工藝，它在十九世紀的中、末葉被發明出來。近年來這種攝影手法再次掀起風潮，因為採用這種方法拍攝人物肖像時，畫面中會呈現出一股獨特、深具歷史感的藝術氛圍。

　　首先，攝影師需要準備一片玻璃片，再用化學藥劑塗滿表面，然後將玻璃板浸入硝酸銀溶液中，再把玻璃版裝到攝影機上。照片需要經過大量光線的曝光，並且曝光時間需要持續好幾秒。沖洗照片的時間非常短，攝影師幾乎必須在拍攝後立刻將底片用焦五倍子酸（pyrogallic acid）顯影，也因此必須要在可移動式的暗房內進行拍攝作業。

　　本書中呈現的濕版劇照，都是利用拍攝空檔，在電影拍攝現場所拍攝完成。演員拍攝完劇照後，還能欣賞到濕板攝影照片的製作過程。拍攝而成的黑白照片成品非常符合歷史背景，能成功捕捉美國內戰時代的氛圍。

（上圖）攝影師威爾森・韋伯（Wilson Webb）以濕版攝影技術拍攝照片，並以特殊化學藥水處理底片，讓照片呈現出年代感（左頁圖）瑟夏・羅南飾演的喬・馬區，以濕版攝影技術拍攝

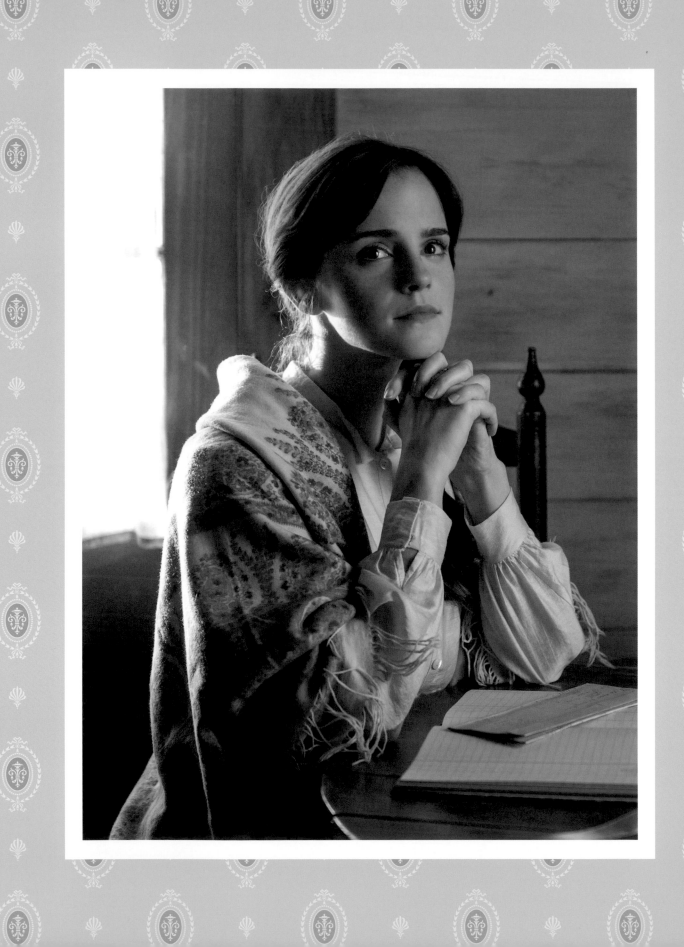

MEG MARCH

瑪格 · 馬區

艾瑪 · 華森（Emma Watson）飾

✳

艾瑪 · 華森說出了一些事實。她說：「姐妹之間不是只有互相打扮，或是徹夜狂歡的枕頭派對而已。平心而論，姐妹之間，有時候非常野蠻，非常殘酷。但是對我而言，當你身邊都是想挑戰你的人時，你就會越來越強大，而我想這就是馬區家四姐妹為彼此做的事。」

艾瑪 · 華森飾演馬區家的長女瑪格。十六歲的瑪格擔任家庭女教師，為全家人賺取收入，但是她仍然記得馬區家在家道中落之前的美好生活。雖然身為富責任感的長女，她還是會渴望得到一些在她這個年紀的女孩會喜歡的精美物品，會想像生活原本可以是什麼模樣。艾瑪 · 華森說：「瑪格在四姐妹中，是比較傳統的女性，她對生活與愛情抱持著一些脫離現實的浪漫想法，這是喬所抗拒的。就這個層面來看，瑪格的確不如喬實際。」

艾瑪 · 華森在 2016 年創辦自己的女性主義讀書會「我們共同的書架」（Our Shared Shelf）。然而在簽約確定演出這個角色前，她尚未讀過奧爾科特的原著小說。《小婦人》是美國文學必讀經典之作，但是在艾瑪 · 華森成長的英國，這部作品並未廣泛介紹給學童。然而，華森明白要飾演這位廣受歡迎的大姐，所需要承擔的壓力與責任。她說：「對我而言，這部小說是神聖的作品。它顯然是一部非常重要的文學作品，講述一個非常重要的觀念。而我想要以我的方式來詮釋這個故事給觀眾看。」

研讀文本對她而言，也是一個相當愉悅的過程。「相關文本有很多值得細讀的地方，有時我先閱讀《小婦人》，再接著讀另一本關於作者母親的傳記，然後再讀作者的另一部作品《情緒》，然後再讀愛默生和梭羅的作品。這些作品的內容都是如此豐富，你能完全沉浸在其中。我揣摩角色不太需要憑空想像，因為作品中就有

（左頁圖）艾瑪 · 華森飾演瑪格 · 馬區，端坐在馬區家的廚房內

許多細節和線索可以掌握。」

艾瑪‧華森生平的第一個角色，是哈利‧波特系列電影中的小書蟲妙麗，爾後更獨挑大樑飾演各種不同角色，參與好萊塢電影演出，包括《壁花男孩》、《星光大盜》、《挪亞方舟》等，2017 年更是在迪士尼經典動畫改編的真人版電影《美女與野獸》中飾演女主角貝兒。

「時下已經沒有人靠遺產致富了。
男人為了錢得工作，
女人為了錢得嫁人。
這個世界實在太不公了！」

華森在她的電影路上，刻意挑選風格迥異的角色，渴望跳出刻板的形象。她對於女權議題也直言不諱，曾在 2015 年於聯合國發表關於性別平權的演講。而關於瑪格，華森認為這個角色對丈夫和孩子抱持著傳統觀點，認知到這一點很重要，因為這樣的觀點和妹妹喬渴望自由的精神相比，不應該有任何遜色之處。

華森解釋道：「人們經常對女權主義抱持著偏頗的觀點，彷彿你如果是女權主義者，就會拒絕婚姻、拒絕任何與女性特質有關的事物。瑪格的選擇看似傳統，但她想成為妻子、成為母親，這就是她心裡的想望，沒有人可以批判她這樣做，比較不符合女權主義。」

在劇中，瑪格和羅禮的家教老師約翰‧布魯克墜入情網，他一直偷偷愛慕著瑪格，這份暗戀甚至讓他情不自禁偷了瑪格的一只手套。

華森說：「我並不認為在瑪格原本的想像中，未來的夫婿會是像布魯克先生這樣的男人。她是渴望墜入情網，也想要遇見品行善良的對象，但是她知道她的家庭現在處在貧困的邊緣，因此她承受著巨大壓力，想要找個能在實質上成為全家經濟支柱的丈夫。布魯克先生的到來，完全出乎瑪格的意料。但隨著故事的發展，布魯克先生在馬區一家發生危機時，傾盡全力完成困難重重的任務來幫助他們，也因此贏得了瑪格的尊敬與愛。」

瑪格和布魯克最終走入了婚姻，但她也領悟到，世界上沒有童話，沒有所謂的從此幸福快樂、無憂無慮。瑪格步入婚姻後承擔身為人妻、人母的責任，在已經拮据的生活中，她還生下了一對精力充沛的雙胞胎。辛苦的人母角色是艾瑪‧華森在銀幕上較少詮釋的，對此她表示：「愛情故事中，女性步入婚姻後，故事經常到此為止，因此扮演瑪格，試圖摸索身為母親、妻子的女性角色，是前所未有的經驗。你要如何評價這樣的角色呢？你要如何保護、關愛、滋養關係，即使那樣的關係中充滿緊張和壓力？我閱讀潔薇的劇本時，看到她在探討這些對女性而言非常複雜的議題，那時我就明白，這次改編充滿意義。」

（右頁上圖）小菊與小翰（右頁下圖）葛莉塔‧潔薇、詹姆士‧諾頓與艾瑪‧華森針對某景討論

關鍵道具

話劇演出道具

喬熱愛寫作，艾美熱愛繪畫，貝絲喜愛音樂，瑪格喜愛話劇，雖然她從未認真追求女演員的職業生涯（雖然喬一直鼓勵她這麼做）；而瑪格和妹妹們一起在家裡演話劇的時候，是真心感到快樂。道具製作團隊使用混凝紙漿，為四姐妹打造話劇用的假長劍、假盾牌和其他簡單道具。大衛‧葛立克說：「你得思考她們在 1860 年代能使用哪些材料，她們手邊有多少零用錢，哪些材料是她們能夠負擔得起的。」

瑪格的絲綢

瑪格和富家女莎莉‧莫法特在一間店內隨意瀏覽店內商品後，在莎莉的慫恿下衝動買下了二十碼的絲綢，但她知道這些布料遠超過她的財力能負荷。她對此充滿罪惡感，把這匹布料鎖在衣櫃中，直到她能向丈夫坦承。葛立克說：「這些布料來自一家大型布料商，他們目前仍採用 1860 年代生產絲綢布料的技術製作產品，因此我們只需要挑選正確的顏色，就能拿到理想中的品項。我們最先是選灰色，但我們最後選藍色。」

瑪格的手套

約翰‧布魯克偷偷藏起瑪格的一只手套，這是他暗戀上瑪格的證據。事實上，馬區家所有姐妹都應該要擁有好幾雙手套，因為這是當時的社會風俗。戲劇服裝設計師賈桂琳‧杜倫（Jacqueline Durran）指出：「我們原本以為，我們必須讓角色們戴著手套和其他飾品，符合當代的風尚，但我們後來發現，大家並不希望有太多這方面的規矩，並不一定要如此嚴謹呈現。我們原本準備的是純手工縫製的淺灰色手套，但最後採用的是一雙深色皮革手套，皮革材質沒有縫邊、剪裁非常符合手形。這雙手套並不是現代風格的手套樣式，沒有喀什米爾羊毛的內襯或皮革內襯，這是款比較緊的手套，沒辦法讓雙手看起來那麼高雅。」

（左上圖）馬區家姐妹在家裡演出話劇時使用的自製戲服和道具
（左圖）瑪格購買的昂貴布料
（左下圖）艾瑪‧華森所飾演的瑪格，和莎莉‧莫法特一起購物
（右頁圖）艾瑪‧華森飾演的瑪格‧馬區，以濕版攝影技術拍攝

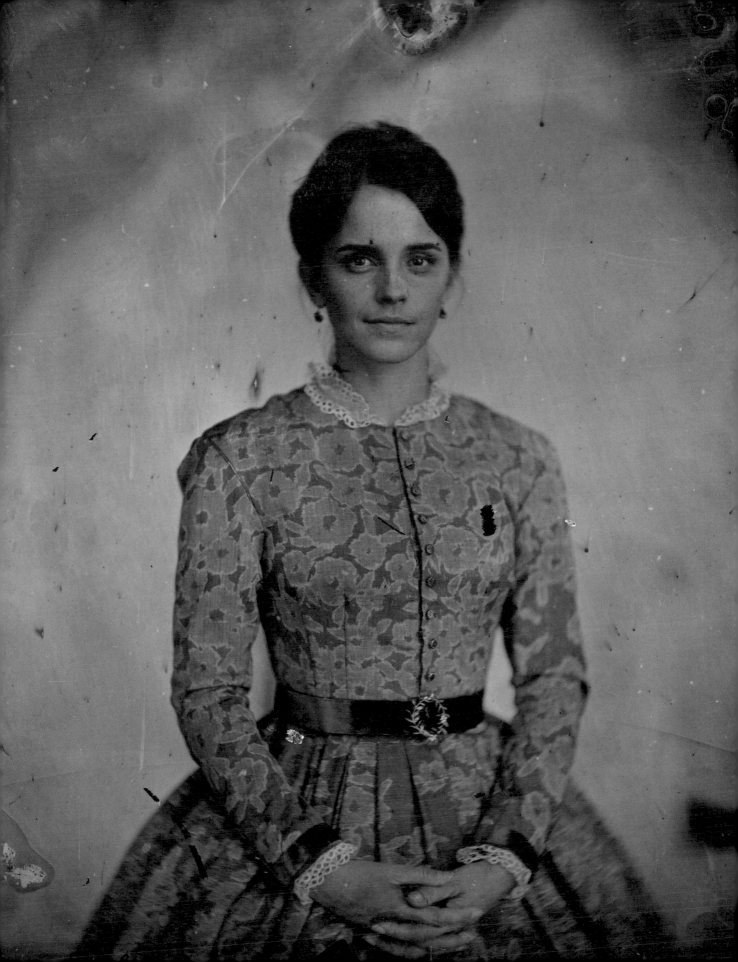

BETH MARCH
貝絲・馬區

艾莉莎・斯坎倫（Eliza Scanlen）飾

※

　　在一個崇尚社交的世界中當一個內向的人，不是一件容易的事情，但是在馬區家中，整天嘰嘰喳喳的姐妹們為好姐妹貝絲預留了一個安靜的空間。艾莉莎・斯坎倫說：「馬區家姐妹生活在一個喧鬧、刺激的世界裡，被鼓勵多多呈現外向且開朗的一面，但是貝絲有一股沉靜的特質，我很能理解這個特質。媽咪協助貝絲在她羞怯的性格中找到力量，在溫和的性格中培養堅毅。我不認為這是現代這個社會會欣賞的性格特質。」

　　貝絲生性害羞，沒有像姐妹們那樣有明顯的欲望，然而飾演她的斯坎倫認為，這樣的性格特質未必會讓貝絲變得無趣。斯坎倫試圖讓貝絲擁有一個豐富的靈性生活，病痛使她的想法更成熟。這個角色了解自己的死期將至，也深刻了解生命流逝的本質。斯坎倫說：「貝絲纏綿病榻很長一段時間，在生病的那段期間，她走過一段自我實現、自我覺醒、打從內心深處愛上童年時光的旅程，童年時期形塑了她，讓她對生命產生特殊的觀點。貝絲其實是一個非常複雜的角色。」

　　貝絲其實複雜深沉，但也同時遠離了外面世界的喧囂。斯坎倫在 HBO 心理驚悚迷你影集《利器》參與演出，這部影集

（左頁圖）艾莉莎・斯坎倫飾演的貝絲・馬區在家中彈奏鋼琴

改編自吉莉安・弗琳 2012 年的懸疑小說《控制》。斯坎倫演艾瑪・瑟琳，她是女主角的同父異母妹妹，也是一名被暴力和憤怒控制的女孩，她身上所隱藏的秘密，足以摧毀她所居住的整個小鎮，而她的演出獲得影評人的一致好評。

貝絲這個角色的發揮空間很大，讓斯坎倫與生俱來的演技能發揮得淋漓盡致，演出的過程也讓她對馬區家的姐妹們有更深刻的理解。斯坎倫說：「進入到貝絲的角色，對我而言也是一個自我探索的過程，讓我能在深沉的思考中找到力量，這是我們在現實世界中比較少有的體驗。」

我。鋼琴對她而言是一個重要的心靈出口，也讓她和羅禮的祖父羅倫斯先生結緣，他甚至邀請貝絲到他的宅邸，彈奏屬於自己已故女兒的鋼琴。

斯坎倫表示：「貝絲對於音樂的熱愛，能讓她暫時拋開羞怯。父親病重的危機對貝絲、對馬區家而言都是重大事件，但音樂能讓貝絲平靜下來。貝絲總是以單純的態度擁抱生命和愛，音樂則更加豐富她的生活，讓她能在其他三位出眾的姐妹們身旁，有自信地成長。」

《小婦人》作者奧爾科特的小妹伊莉莎白（小名麗茲）是故事中貝絲的原型，

「我知道只要我很乖，總有一天可以去上音樂課。」

斯坎倫在澳洲雪梨出生長大，和母親、雙胞胎妹妹參加劇場活動之後，開始對演戲產生興趣，童年時期就開始製作自己的戲劇並找朋友們演出（這一點和《小婦人》作者露薏莎・梅・奧爾科特如出一轍）。斯坎倫就讀高中時參與澳洲長壽連續劇《遠離家園》的演出，這部連續劇曾捧紅諸多明星，包括娜歐蜜・華茲（Naomi Watts）、克里斯・漢斯沃（Chris Hemsworth）等。

為了詮釋貝絲這個角色，斯坎倫不僅深入馬區家四姐妹的內心世界，更重拾兒時累積的琴藝。她小時候學了好幾年鋼琴，進入青少女時期才停止。為了《她們》這部電影，她再次練起鋼琴，每天練習二到三小時。喬擁有寫作的天賦，艾美擅長繪畫，貝絲則是透過音樂來表達自

和故事中的貝絲一樣因猩紅熱病逝，得年僅 22 歲，但她藉由奧爾科特的作品，在人們心中永遠長存。貝絲最明顯的特質就是她的善良與謙遜，這個角色繼續提醒著我們，每一天安靜度日的人，並不見得比其他活躍的人來得不重要。

斯坎倫想告訴觀眾：「堅毅的特質能夠顯現在各種領域，可以有很多種不同的表現方式，即使外表看來脆弱，當中也藏有堅毅與韌性。我們要勇於打開自己的心胸，去感受那些你可能不想要體驗的情緒。希望這部電影能讓人們開始欣賞內向特質的人，欣賞他們想要表達的聲音，了解他們正以自己的方式探索這個世界。」

（右頁圖）艾莉莎・斯坎倫飾演的貝絲・馬區，以濕版攝影技術拍攝

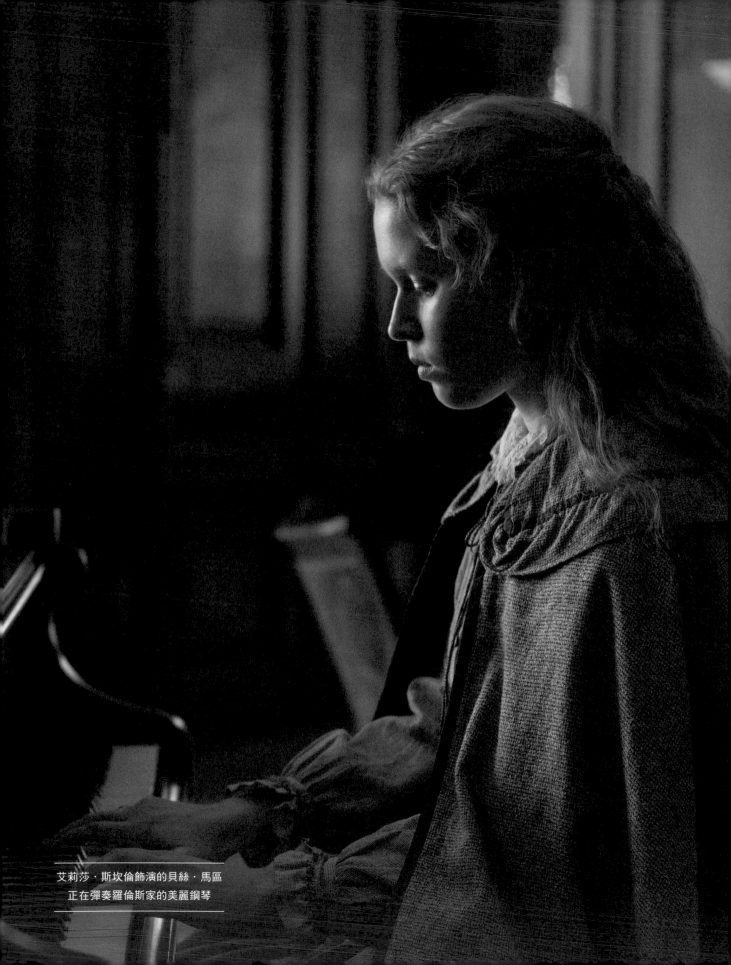

艾莉莎・斯坎倫飾演的貝絲・馬區
正在彈奏羅倫斯家的美麗鋼琴

貝絲的琴

　　害羞的貝絲藉由音樂來抒發她的創意，因而醉心於彈琴。道具製作團隊特別精心仿製奧爾科特的妹妹麗茲實際彈奏過的鋼琴。仿製品的琴箱和綠色天鵝絨軟墊長凳的顏色，與現今仍保存於麻薩諸塞州康科德鎮果園之家博物館（Orchard House Museum）中的原版鋼琴完全相同。不過，技術上來說，這個樂器並非鋼琴，而是美式簧風琴，屬於十九世紀簧管風琴的一種。隨著劇情發展，到了羅倫斯家，貝絲得以彈奏更豪華的三角鋼琴。

貝絲的人偶娃娃

　　根據道具專家葛立克的調查，貝絲極為珍視的娃娃喬安娜，是一個擁有陶瓷臉蛋和雙手的古董人偶，且其歷史可追溯至十八世紀。葛立克說：「其他的動物玩偶是由我們自己製作，但這尊人偶娃娃是我們特別買來的。在一些古董店，你到現在還可以找到許多那個時期的人偶娃娃。」道具團隊展示了約二十尊人偶娃娃給編導潔薇選擇，然後由她挑選出她認為貝絲會最愛的那一尊。

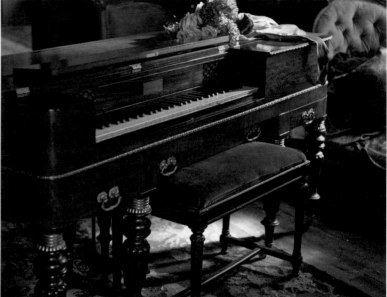

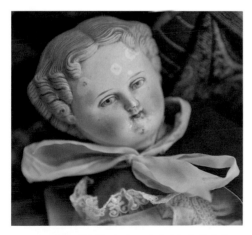

（右上圖）羅倫斯家的鋼琴（右圖）羅倫斯先生慷慨贈與貝絲的鋼琴（右下圖）艾莉莎·斯坎倫飾演的貝絲與她珍愛的人偶娃娃（上圖）陶瓷娃娃喬安娜的特寫照片

關鍵道具

藥劑瓶罐

　　貝絲拜訪窮苦的漢默一家而感染猩紅熱，接受大量的治療卻無效，最終在青春正盛之際香消玉殞。葛立克說：「當年醫療的部分說來嚇人，因為實際上所有的藥物都是在凌遲病人。當有人生病了，他們會給病人水銀，給病人鉛，給病人砒霜。他們還會為病人施行放血治療。麻醉劑量非常地少。手術室消毒手續也才剛剛起步。那時候雖然有大量的嗎啡可供使用，但除此之外，能保持物品清潔的資源和正確的醫療知識都不多。」

　　對葛莉塔·潔薇來說，相較於先前的《小婦人》改編作品，這部電影需要更加具體描繪出貝絲飽受病痛折磨的情況，這點相當重要，畢竟失去貝絲對馬區太太和其他馬區家姐妹，會造成相當深遠的影響。葛立克表示：「潔薇並不想要呈現出乾淨而簡單的畫面，她想要讓場面哀戚，而且令人難以忍受。」除了當時的醫生會使用的放血設備，葛立克準備了一系列粉末、液體和酊劑，散落於貝絲的房間內。但現場的這些瓶罐中都不含任何危險物質，裡面填裝的都是可口的食材。葛立克透露：「有一罐是奶油，裡面加上一些即溶咖啡來加深色澤。」

（上圖與右圖）貝絲床邊桌上擺滿一系列藥物、酊劑和醫療用品

「我們對死亡的懼怕不可能超越
對人生的恐懼。」

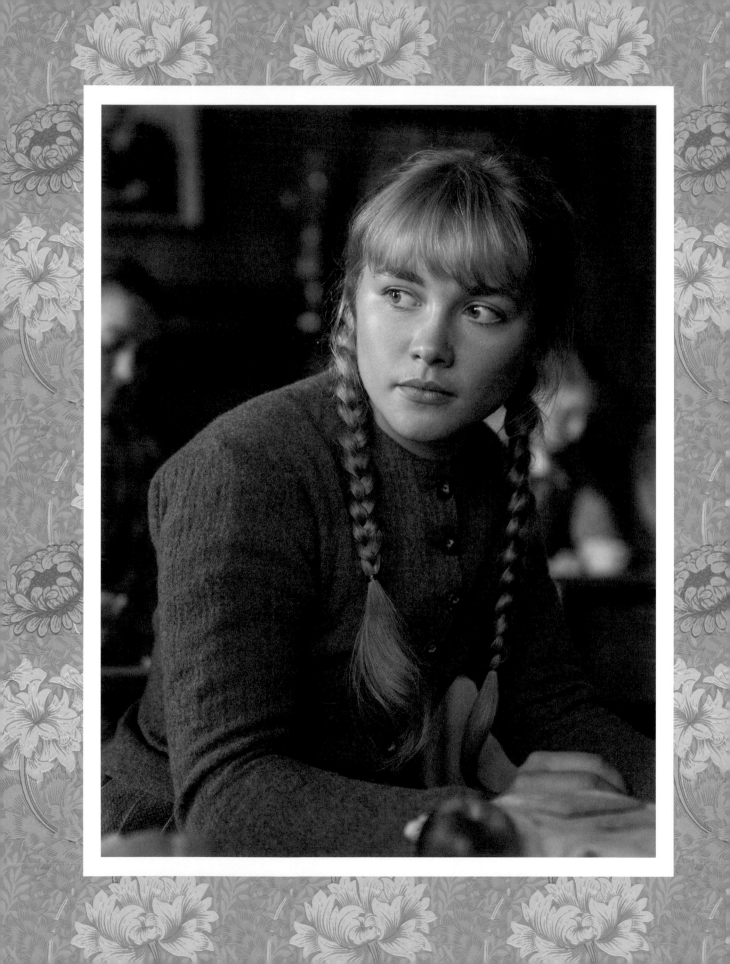

AMY MARCH
艾美‧馬區

佛蘿倫絲‧普伊（Florence Pugh）飾

※

聰明伶俐又美麗，對自己的天賦深具信心。艾美‧馬區是四姐妹中年紀最小的，而該角色演員佛蘿倫絲‧普伊認為，多數人對艾美都有所誤解。

飾演艾美的普伊說：「每個人對艾美的印象都是，她是馬區家脾氣最壞的一個，是被寵壞的小女孩，而且總是能得到她想要的。我想讓大家看到的，是她聰慧、敏感、務實又熱情的一面，讓觀眾逐步了解她人性化的部分。兒時的她的確愛搗蛋又魯莽，對浪漫、愛情、金錢和富人也存在過幻想。但她是個努力派的藝術家，一旦下定了決心，就會致力提升自己以達到最好的境界，不然寧可撒手不做。她是一個演起來相當過癮的角色。」

普伊曾被英國衛報盛譽為「令人敬佩讚歎的女演員」，對她來說，這個角色似乎再適合她不過了。普伊在 2014 年以《謎之墜落》初登大銀幕，於 2016 年主演扣人心弦的獨立製作電影《惡女馬克白》，獲得佳評如潮。在《惡女馬克白》中，她飾演英國十八世紀時期被迫結婚的十七歲少女，最終竟以出乎意料的方式掌握了人生主導權。她在 2018 年《李爾王》劇中飾演寇蒂莉亞一角，與安東尼‧霍普金斯（Anthony Hopkins）同台演出；她也是《女鼓手》影集主要角色之一，該劇集改編自約翰‧勒卡雷（John le Carré）作品。此外，她在《不法國王》中與克里斯‧潘恩（Chris Pine）精采對戲，並主演新銳導演艾瑞‧艾斯（Ari Aster）的驚悚大片《仲夏魘》，十分擅長演出人物心理的轉折。

對普伊而言，表演細胞是與生俱來的。她和艾美‧馬區一樣，擁有三個手足。她的哥哥托比‧塞巴斯蒂安（Toby

（左頁圖）佛蘿倫絲‧普伊飾演的艾美‧馬區，於書房凝視其他姐妹

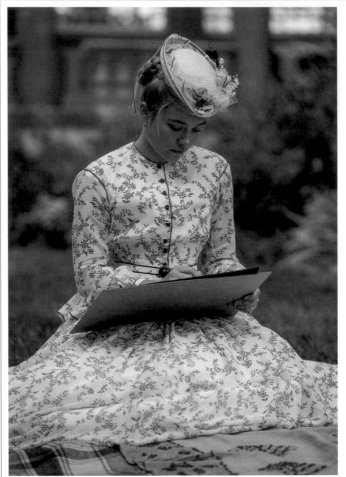

艾美在一座巴黎式莊園庭院中進行素描

方的話。她們會親吻對方。她們也會為對方哭泣。」

奧爾科特最年幼的妹妹梅（Abigail May Alcott）是一位才華洋溢的畫家，她就是艾美的原型。她曾於波士頓和歐洲求學，而她的一幅畫作曾於1877年在巴黎沙龍展中展出。在《小婦人》一書中，儘管馬區家的家境普通，艾美仍非常渴望能擁有奢華的生活，讓她得以沉浸於藝術之中。她總是大膽發言，強調自己對美好品質生活的渴望，也總是不遺餘力，想要提升自己在社會中的身分地位。

普伊表示：「這本書對我而言非常有意義，因為它不只呈現女孩們美好善良的一面，也深深刻畫出她們對物質、對社會上的成功、對自我實現的深沉欲望。時至今日，這仍十分值得現代的讀者好好思考。」

Sebastian）飾演《冰與火之歌：權力遊戲》中的崔斯丹・馬泰爾。她的姐姐艾瑞貝拉・吉賓斯（Arabella Gibbins）則是位舞台劇演員。普伊與手足之間的關係緊密，因此她在揣摩艾美這個角色時，有充足的靈感可以發揮，而手足之間的關係，也是她在閱讀《小婦人》這本小說中最能感到共鳴的議題。

她表示：「姐妹之間的情感連結，是這部電影的關鍵。這個主題同樣貫穿了整部原著小說。姐妹之間的意義是什麼？她們會對彼此又愛又恨。她們會插嘴打斷對

艾美和喬的性格都是頑強又剛烈，這讓她們產生了巨大的衝突，而艾美出於嫉妒和憤怒，燒燬了喬的小說的唯一原稿。飾演喬一角的瑟夏・羅南對飾演艾美的普伊印象深刻，她表示：「她為艾美一角帶來前所未見的新形象，她為這個角色增添某種魄力與張力，讓她不再只是個小女孩。她為這個角色帶來生氣，只有像普伊這樣的演員可以營造出這種感覺。」

（右頁圖）佛蘿倫絲・普伊飾演的艾美・馬區，以濕版攝影技術拍攝

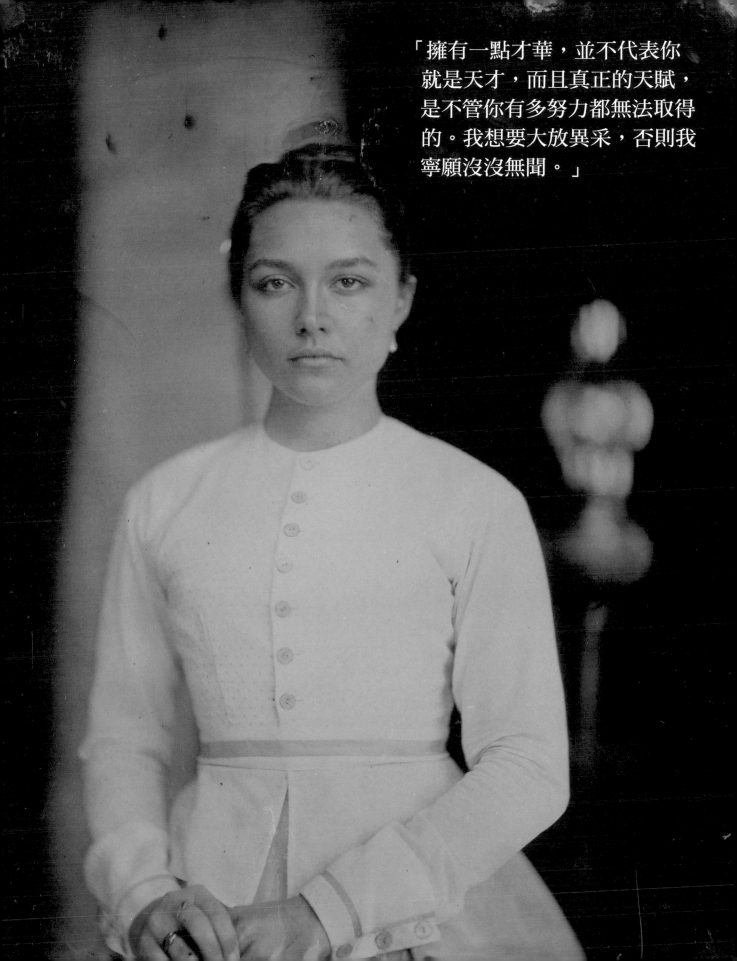

「擁有一點才華，並不代表你就是天才，而且真正的天賦，是不管你有多努力都無法取得的。我想要大放異采，否則我寧願沒沒無聞。」

「我有很多願望，但最渴望的是成為藝術家。
我要去羅馬，畫出最美麗的作品，
成為全世界最出色的藝術家。」

關鍵道具

艾美的藝術畫作

　　艾美是一位多產的藝術家，從她年幼時期便是如此。在她與貝絲共用的臥房裡，佈滿鉛筆素描和其他藝術作品（包括牆上的塗鴉）。她旅居巴黎求學時，參考她最欣賞的十八世紀與十九世紀藝術家，開始繪製寫實主義風格油畫。針對艾美在銀幕上的畫作，製作團隊請藝術家凱莉·卡莫蒂（Kelly Carmody）協助。佛蘿倫絲·普伊在表演上極具天分，她自然的演出，讓作品看起來宛如出自她本人之手。大衛·葛立克表示：「當她在鏡頭前勾勒線條時，她的手法看起來相當熟稔。她確實為表演下過一番功夫。」

艾美的木桶

　　這是馬區姐妹年少時期的一個詼諧橋段，艾美嘗試用石膏製作自己的腳模，結果卻讓腳卡在石膏桶裡動彈不得。為此，葛立克找到符合時代背景的一個簡易木桶來拍攝這個橋段。他說：「石膏在當時相當常見，要做一個腳模的話，你可以在腳上塗抹潤滑劑，然後將腳放入石膏中，再往周邊倒上更多石膏。石膏將變得非常熱，接著你的腳很可能就會卡住。由於你的腿型是順著下方變窄的，你可以在腳上塗一些綿羊油，並試著來回轉動，假如石膏也沒有太多的話，是有辦法順利把腳拿出來。」

（上圖）艾美的顏料調色盤（左圖）艾美的畫作點綴在她與貝絲的共用臥房中

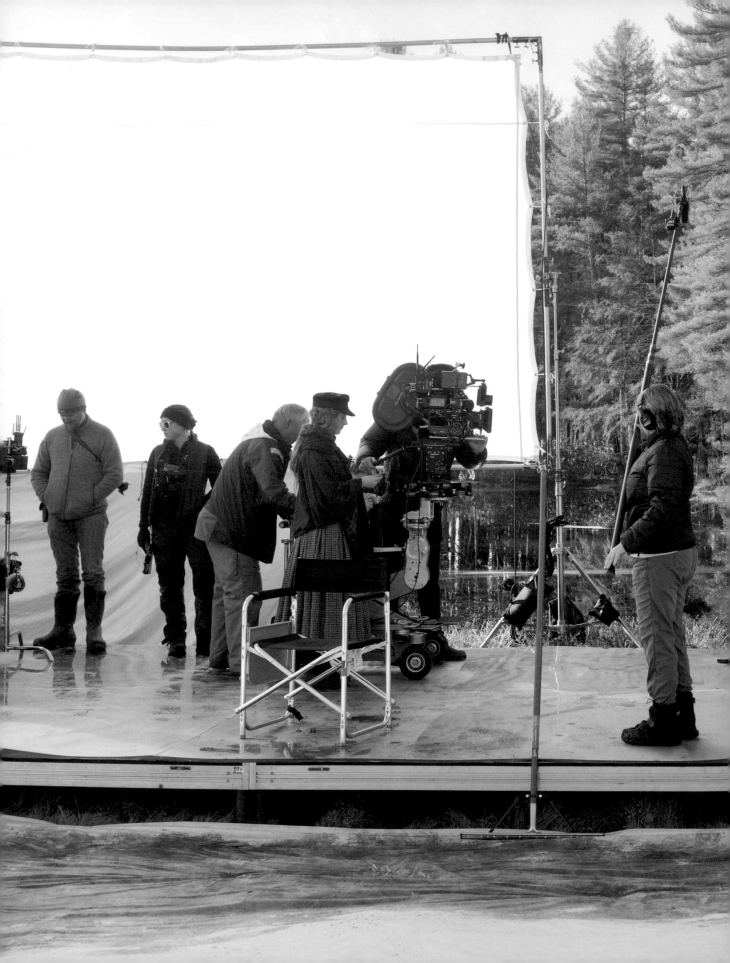

艾美踏破冰面，掉入冰池中

　　這是《她們》拍攝過程中最折磨人的一刻。艾美出於強烈嫉妒而燒燬了喬的手稿，她急切想要與喬和好，因此跟隨著準備溜冰的喬和羅禮來到他們家附近的池塘。喬還在生妹妹的氣，她刻意忽視艾美，和羅禮溜著冰越滑越遠。接著，喬聽見冰面崩坍碎裂的聲響，還有一聲淒厲的尖叫。艾美踏破冰面，眼看即將溺斃在冰冷的池中。

　　要決定如何架構佈景並不容易。有一種可行的做法，是在綠屏環繞的室內攝影棚拍攝，之後再加上數位影像後製，讓畫面與康科德鎮的天然池塘景觀相融合。然而，視覺特效總監布萊恩・德魯斯（Brian Drewes）認為，這個方法會顯得不協調，因為整部片當中，其他鏡頭都是選用實地實景拍攝方式進行的。

　　德魯斯的公司 Zero VFX 處理了本片約莫兩百個特效鏡頭。他表示：「在技術上來說，綠屏拍攝當然便利又簡單，但馬區家就在那裡，羅倫斯家也在那裡，他們的地理位置相當密切，也因此當你身在那個場景，會有很多情感自然湧現。如果你讓演員在綠屏前演戲，這通常會削弱他們的情感表現，而這無疑將反映在銀幕上。」

　　製作團隊採用實地拍攝的方式，再以數位影像後製補強。特效統籌安迪・韋德（Andy Weder）帶著特效團隊，在池塘邊架起一系列墩柱。德魯斯花了大量的時間在現場繪製這整塊地區的地圖，以便後續進行數位景觀重建。他表示：「大概在拍攝這個場景的三天前，我們就抵達外景地，對羅倫斯家的房舍、馬區家的房舍以及池畔區域進行非常精細的測量。我們使用一個名為光達（LIDAR）的系統，基本上它就是種雷達。我們一路繞著池塘四周捕捉景觀的邊界形狀，因為我們要數位重建完整的景觀，這樣當我們重塑現場景觀時，才會知道那裡有什麼。」

　　雖然特效團隊一開始考慮使用數位冰面，但最終發現這個做法不但費用高昂，實際上來說也不可行：他們沒有辦法將平坦的表面偽裝成令人信服的真實冰面。韋德說明：「問題在於，真正的冰面要是白色的，不會造成任何光線折射，但光線折射才是電腦繪圖設計師需要的。當真正的池塘水面凍結，冰面只會有一點點光線折射。」

　　德魯斯補充說明：「我們要拍的不是現代的池塘冰面。池塘冰面不能被整頓過，需要保有一些自然的風貌。光線折射的問題讓我們最終下定決心放棄數位冰面。」

　　替代方案是使用名為 Lexan 的反光性多碳酸塑膠表面作為仿造冰面，但拍攝現

（左圖）劇組團隊、瑟夏・羅南和堤摩西・夏勒梅進行拍攝準備

場的冬季天候，使塑膠片無法被順利固定釘住。韋德解釋：「當陽光照射在塑膠上，塑膠表面會隨溫度伸縮，所以當風吹過來，幾張塑膠片被吹走還差點掉進水裡，確實讓我們傷透腦筋。最後只能用強力的透明封箱膠帶來解決這個問題。」

在墩柱平台的一端，工作人員安裝了一個長寬高分別為 8×8×4 英尺的水箱，然後在上方覆蓋一層透明壓克力板，接著將壓克力板打蠟。演出艾美跌落冰面時，飾演艾美的佛蘿倫絲·普伊就必須讓自己掉進這個水箱中。韋德說明：「漂浮在水面上的蠟，看起來會像是浮動的冰塊，而且它會折射幾許陽光。」

編導葛莉塔·潔薇與電影拍攝團隊
一同檢視拍攝影片

演員和他們的替身都需要特殊的溜冰鞋來幫助他們在仿造冰面上滑行。道具專家大衛·葛立克找到了當年以咖啡色皮革和鋼打造的溜冰鞋，特效部門隨後進行仿製並稍加修改。他們把滾輪包覆在聚氨酯材料中，隱藏在假的冰刀內側。韋德說：「如此一來，從遠處看來，你無法分辨這是冰刀或是直排輪，因為內部是採用比較小的滾輪，不像直排輪可以滑很遠。」

實際拍攝的時間是早上，因為那時的陽光下，人造冰面的表面會最像真實冰面。此時表面最滑，比較適合較硬的滾輪。隨著中午漸漸到來，表面會變暖而變得比較不滑，這時比較軟的滾輪可以帶來較好的抓地力。韋德補註：「測試這些滾輪的特技人員們發現，推腳準備滑行的那一瞬間，他們比較喜歡具抓地力的滾輪的感覺，而滑行中時，他們則比較喜歡另一種滾輪。因此道具團隊必須讓兩種滾輪兼備。」

道具團隊打造了六雙特殊溜冰鞋，給瑟夏·羅南、堤摩西·夏勒梅和佛蘿倫絲·普伊各一雙，並給三位替身演員各一雙。溜冰教練兼哈佛女子曲棍球校隊教練喬·葛羅斯曼（Joe Grossman）教導這些演員如何使用這雙特製的溜冰鞋滑冰，並在實際拍攝時留在現場指導。

普伊和她的替身演員飽受折磨，她們得在波士頓冷冽的十二月寒冬中拍攝這個場面。當艾美跌落冰面，普伊必須讓身體陷入水箱中。雖然裡頭的水要比實際的池水來得溫暖，卻也只介於攝氏 13 度到 17 度間。韋德表示：「設定水箱中的水溫是我們最

專為人工冰面製作的特殊溜冰鞋

大的挑戰，我們絕對不能讓它產生水蒸氣。」

為了在拍攝期間保暖，普伊和她的替身演員必須在戲服內穿著防寒潛水衣。總共兩場拍攝的空檔中，兩位女演員可以移動至一個工業用魚箱，裡面的水加熱至攝氏 37 度左右，充當她們的臨時熱水缸。韋德說：「這是我們在當地能找到的最佳保暖方案了。」

影片拍攝結束後，德魯斯的工作就開始了。他和 Zero VFX 的其他設計師在外景地錄製了影片，然後開始將墩柱和仿造冰面整合，讓仿造冰面自然地融入周邊的天然環境中，並確保只有幾許光線自然地在冰面上產生折射。德魯斯說：「我們最終的作法是提高池塘的水平面，讓它達到墩柱平台表面高度，這個高度較真實水平面高出許多。我們將池塘水平面增高兩英尺，然後以數位後製的方式做出結冰效果。最終成果看起來，演員們就像在天然的冰面上進行活動一樣。」

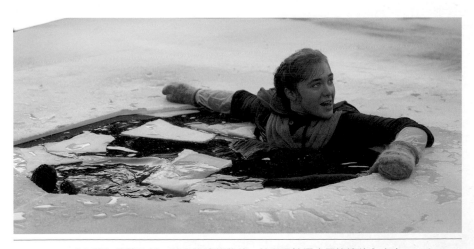

（上圖）佛蘿倫絲‧普伊飾演的艾美，於兩場拍攝之間持續待在水中
（後續跨頁圖）攝影師優里克‧路索拍攝羅禮和喬將艾美拉出水面的場景

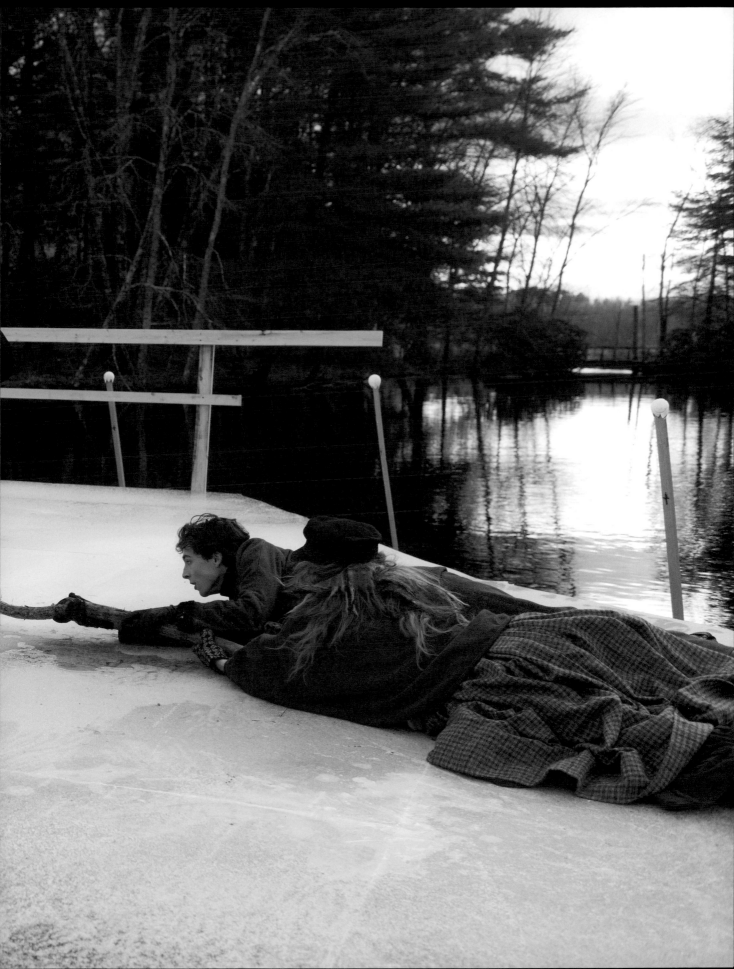

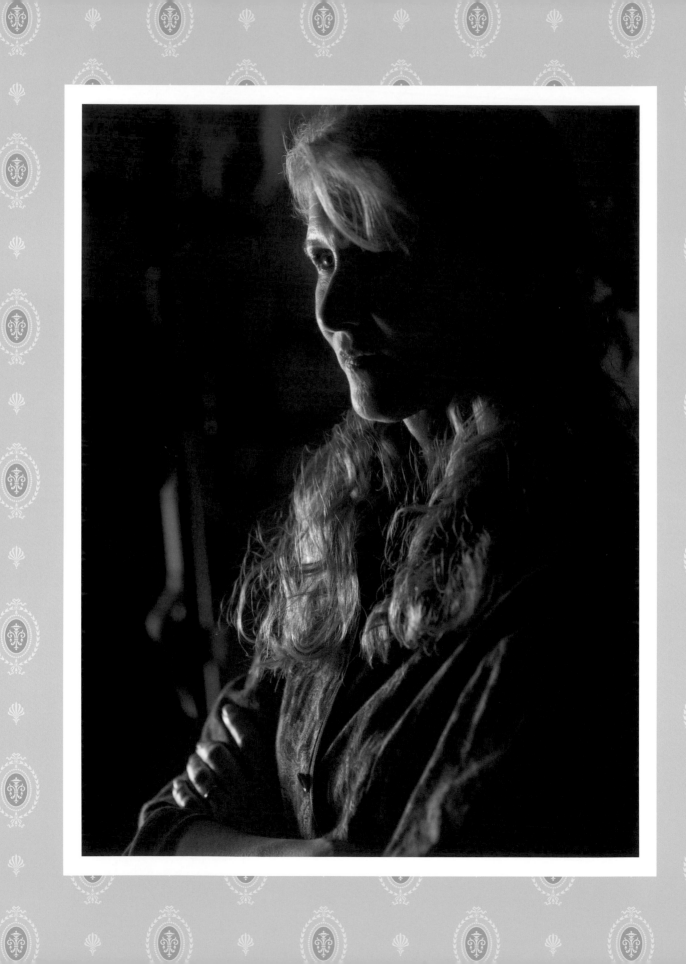

MARMEE
MARCH
馬區太太

蘿拉・鄧恩（Laura Dern）飾

※

奧斯卡提名演員蘿拉・鄧恩在十三歲初讀《小婦人》一書，這本小說深深啟發她。「我還記得，馬區太太給喬的建議是：克制自己的脾氣。這句話烙印在我心中。我曾讀過許多故事，裡頭主張要完全排除不恰當的情緒，但露薏莎・梅・奧爾科特卻細細描繪出：世上無完人，你只要好好做一個完整而真實的人。這對當年的我來說相當前衛，你懂嗎？這是現代的孩子們也應該接收到的訊息。做真實而有深度的自我，別讓任何人的話語說服你去放棄感受你的情緒、你的脆弱、你的想法。因為那些都是真實的你。」

鄧恩的人生使命，就是在銀幕上塑造一系列擁有多種面貌的女性角色。近期她在口碑迷你影集《美麗心計》中演出在舊金山灣區工作的職業母親，贏得艾美獎最佳女配角；又以劇情片《女孩回憶錄》獲得多項大獎提名，劇中她飾演飽受童年創傷折磨的紀錄片導演。

她表示：「在電影中刻畫出堅毅的女性角色，是我目前最關注的事情。在電影《她們》中，『堅毅』有許多種定義。露薏莎・梅・奧爾科特所定義的『堅毅』，是有抱負的人，是獨立的人，是有某種特質與本領的人，是願意承擔責任的人，也是積極行動的人。」

（左頁圖）蘿拉・鄧恩飾演的馬區太太，是馬區姐妹深愛的母親

馬區太太在貝絲病情加重時為她祈禱

「我的孩子們流露出的愛、尊重和信心，
是我努力作為她們的女性榜樣後，
所能得到最甜美的回報。」

奧爾科特在小說中塑造的馬區太太，是以奧爾科特的母親艾比蓋兒為原型。鄧恩在電影拍攝前，對艾比蓋兒進行了全面的研究：「她的母親是廢奴主義者、女權主義者、美國首位社會工作者。她是位了不起的女性。她總是以平等的方式尊重、面對孩子，而不會以傳統威權、居高臨下的方式對待孩子。我想整部作品都承載著這種精神，正因為奧爾科特能在如此的正能量中成長，才讓她也成功地寫出《小婦人》。」

在攝影棚的休息時間，飾演馬區家姐妹的演員們也總是能夠很自然地聚集在鄧恩身旁，就如同小說中所描述的一樣。瑟夏·羅南說：「鄧恩擁有令人難以置信的母性與溫暖特質，她本身就是一位很棒的母親，這讓她全身煥發母性光采。她將馬區太太塑造成專屬於她的獨特女性角色。在故事中總有些時刻，馬區太太已經到達情緒的臨界點，差一點就要崩潰，但她總是能穩下心來，成為她的女兒們溫暖的支柱。作為演員，鄧恩的演技真的相當出色，短短數秒間就能將這樣的設定展露無遺。」

（右頁圖）蘿拉·鄧恩飾演的馬區太太，以濕版攝影技術拍攝

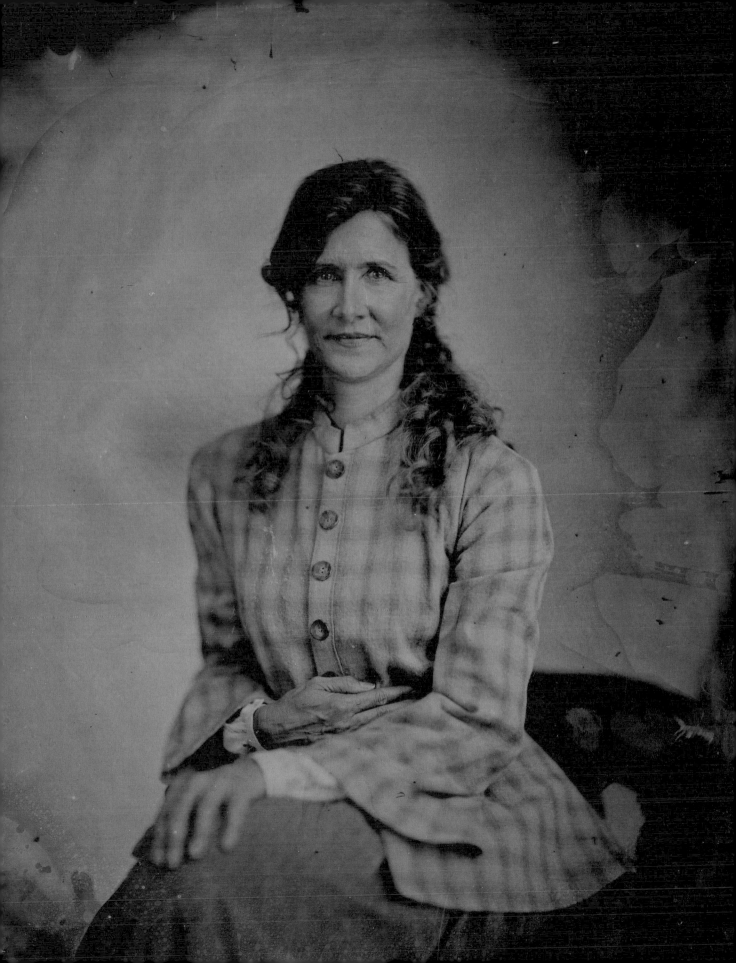

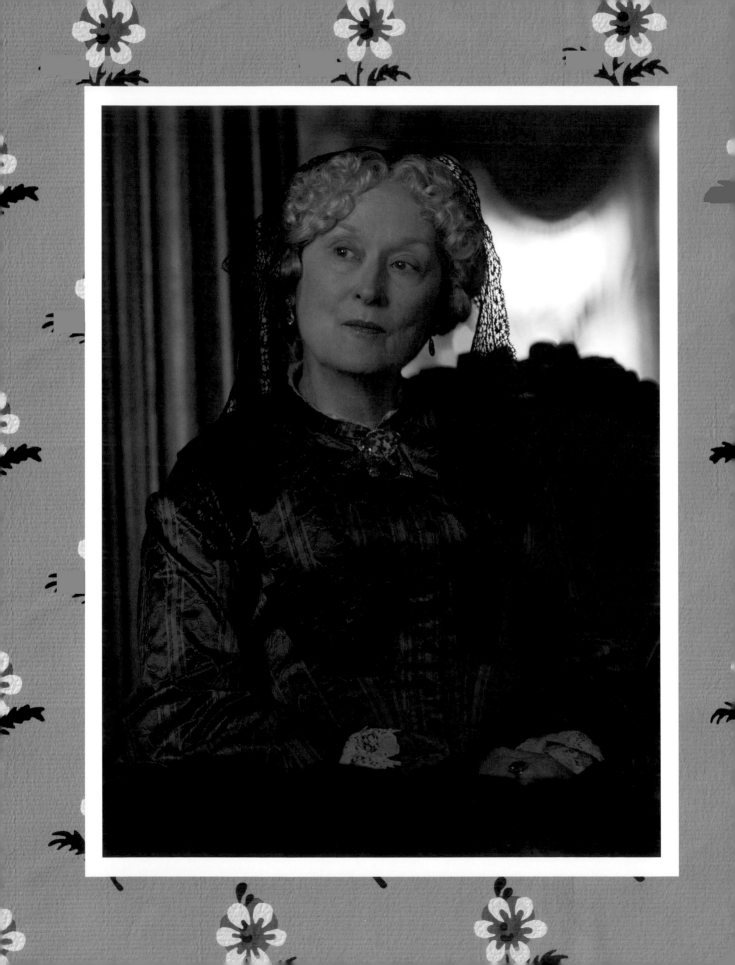

AUNT MARCH
馬區姑姑

梅莉・史翠普（Meryl Streep）飾

※

「沒人付錢請你思考。」

每個家庭或許都有個馬區姑姑，這麼一位年紀稍長又自以為是的貴婦親戚，喜歡打盹，也特別喜歡在不恰當的場合中大肆發表她的意見。她和她的聒噪鸚鵡住在豪華的梅原莊（Plumfield）。《她們》劇組找來電影圈中最德高望重的女演員：梅莉・史翠普，來詮釋這個難纏的親戚。梅莉・史翠普的演技受到普世讚譽，為這個角色帶來獨樹一格的高貴感與幽默感。艾瑪・華森說：「梅莉詮釋的馬區姑姑相當有趣，她說什麼都口無遮攔，令人捧腹大笑。這就是馬區姑姑，梅莉相當出色地詮釋出這樣的感覺。」

（左頁圖）梅莉、史翠普身著戲服飾演馬區姑姑（上圖）馬區姑姑鍾愛的貴賓犬

「妳可以是正確的，但妳會是愚蠢的。」

佛蘿倫絲・普伊、梅莉・史翠普
與葛莉塔・潔薇在片場談笑

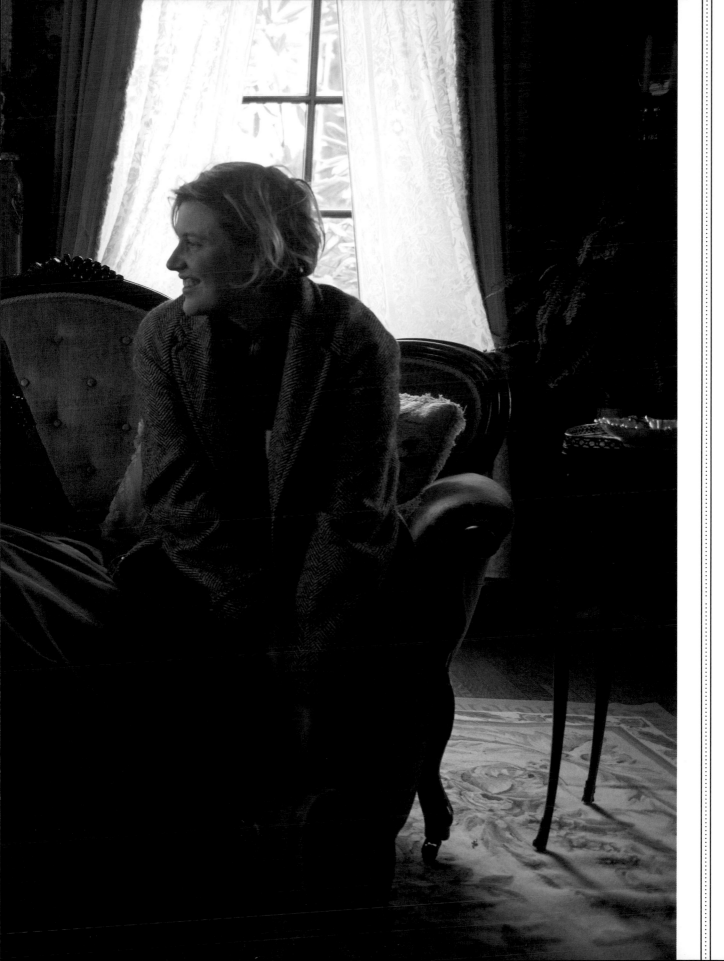

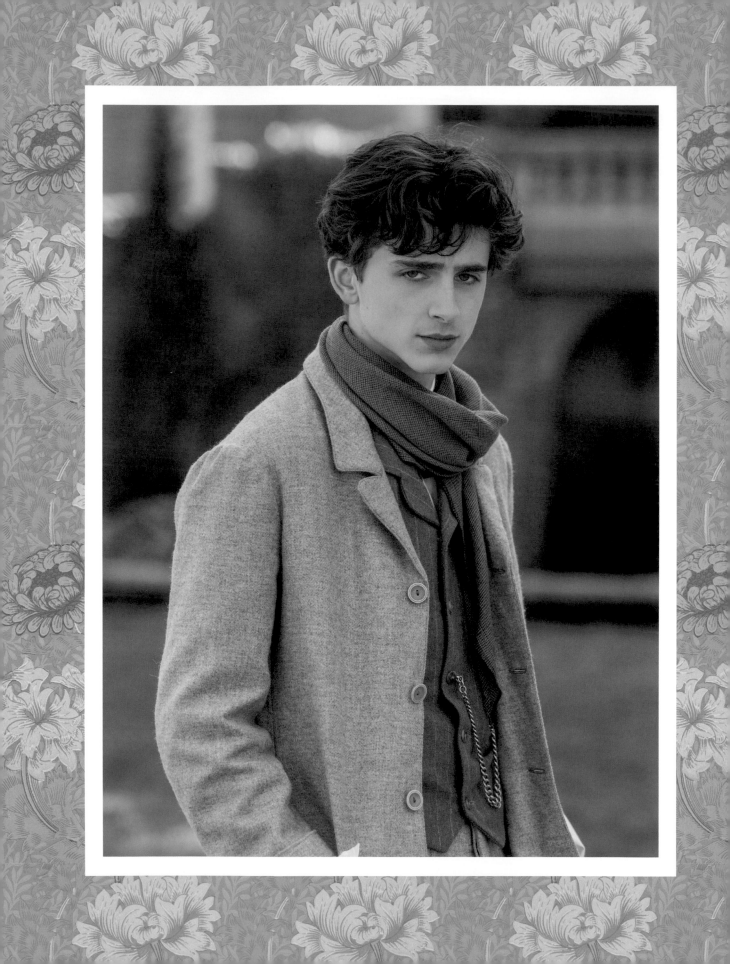

THEODORE 'LAURIE' LAURENCE

錫爾多（羅禮）· 羅倫斯

堤摩西 · 夏勒梅（Timothée Chalamet）飾

✳

十九世紀文學三大愛情故事中的男主角分別是《咆哮山莊》的希斯克里夫（Heathcliff）、《簡愛》的羅徹斯特先生（Mr. Rochester），以及《傲慢與偏見》的達西先生（Mr. Darcy），他們陰鬱、帶有疏離感但又相當迷人。然而，通常讀者在書海中遇到他們之前，會先遇見錫爾多（羅禮）· 羅倫斯。羅禮是個憂鬱的孤兒，只有家庭教師約翰 · 布魯克和嚴厲的祖父老羅倫斯先生，在馬區家對面的豪華莊園裡與他為伴。

直到喬 · 馬區進入了他的生命中。

飾演羅禮的堤摩西 · 夏勒梅告訴我們：「羅禮是喬的摯友。他是馬區家四姐妹的好朋友。在遇見她們之前，他的生活一直都不是很愉快。他確實很有錢，但完全不懂得怎麼與人相處，因為他沒有朋友。而且他一直在家中受教育，一天中的大部分時間，他都只跟他的家教布魯克先生待在一起。當他遇見這些女孩，與她們建立起獨特動人又根深蒂固的情誼後，他成長了，是她們幫助他成長了。特別是喬，羅禮深深愛上了她。」

夏勒梅所受的家庭教育相當特殊。他在充滿藝術氣息的家庭中成長，他的姐姐也是一名專業演員。在進入哥倫比亞大學和紐約大學之前，他就讀於紐約曼哈頓演藝學院（Fiorello H. LaGuardia High School of Music & Art and Performing Arts）。他的出道作品是 2014 年傑森 · 瑞特曼（Jason Reitman）所執導的電影《雲端男女》，同年他也參與克里斯多福 · 諾蘭（Christopher Nolan）的《星際效應》演出。

2017 年，夏勒梅交出了亮麗的成績單。他在葛莉塔 · 潔薇執導的《淑女鳥》一片中，演出贏得淑女鳥芳心的陰鬱冷漠

（左頁圖）堤摩西 · 夏勒梅飾演的羅禮，是喬最好的朋友

喬和羅禮在賈汀納家的派對上命定的初次相遇

少年凱爾一角，備受注目。同年，他在《以你的名字呼喚我》詮釋敏感的十七歲少年艾里歐：在 1980 年代的義大利，他愛上他父親的助理。艾里歐這個角色讓夏勒梅榮獲奧斯卡最佳男主角提名與多項大獎提名。2018 年他接演電影《美麗男孩》，詮釋不停戒斷又痛苦染上毒癮的少年，這個角色讓他成功獲得金球獎最佳男配角提名與多項大獎提名。

《她們》是夏勒梅與編導潔薇和女主角瑟夏·羅南的第二次合作，對此夏勒梅表示：「瑟夏算是我曾共事過的人們當中，最喜歡的其中幾個。我覺得我可以經常在她身上學到東西。我很欣賞她身為演員無庸置疑的能量和才華，以及她運用自身才華的方式。她是如此具有感染力，光是在她身邊就能感受得到。她就是這麼厲害。」

羅禮與馬區家的女孩都有著一份友誼，但很明顯地，他和喬之間打從一開始就是一對靈魂伴侶，他們同樣調皮慧黠，想法古靈精怪，不喜歡老舊的社會框架，一心只想開創自己的人生。他們之間的連結是如此緊密，似乎在暗示他們注定要在一起，然而，有時候人生無法盡如人意。

羅禮向喬吐露他的心意並向她求婚，卻遭到喬斷然拒絕。小說中這有名的一幕已讓人痛心至極，在銀幕上看著羅南和夏勒梅重現這段對話，更加令人心碎。

「羅禮和喬就像是銅板的兩面，」夏勒梅解釋。「他們某種程度上讓彼此更加完整，在年少時期無疑是如此。他們之間心靈知交般的情誼，當然有可能成就一段美好的婚姻，但也有可能完全相反。正因為這對摯友的個性太過相像，在生活的考驗下他們可能會讓彼此遍體鱗傷。這正是這本小說要探討的一大主題，也是百年來讓讀者們爭論不休的議題。」

（右頁圖）堤摩西·夏勒梅飾演的羅禮，以濕版攝影技術拍攝

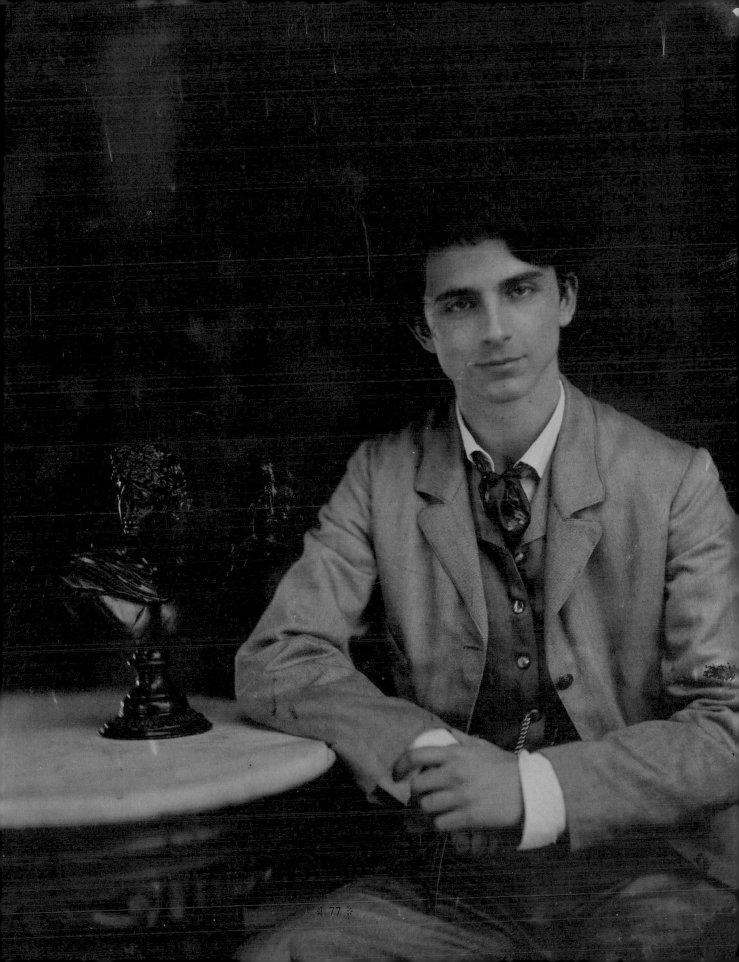

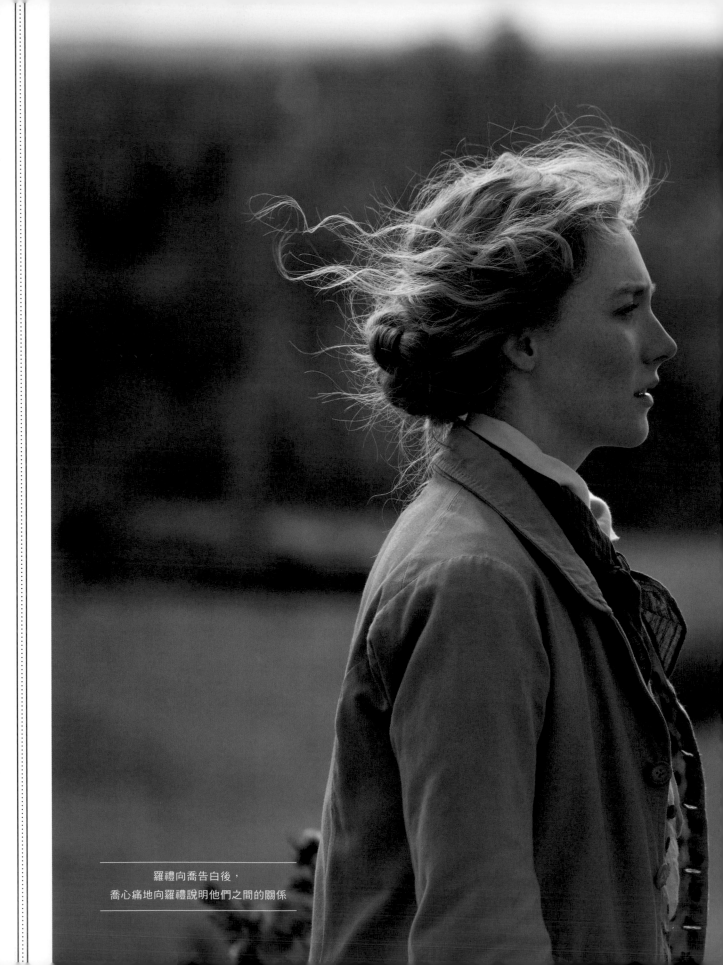

羅禮向喬告白後，
喬心痛地向羅禮說明他們之間的關係

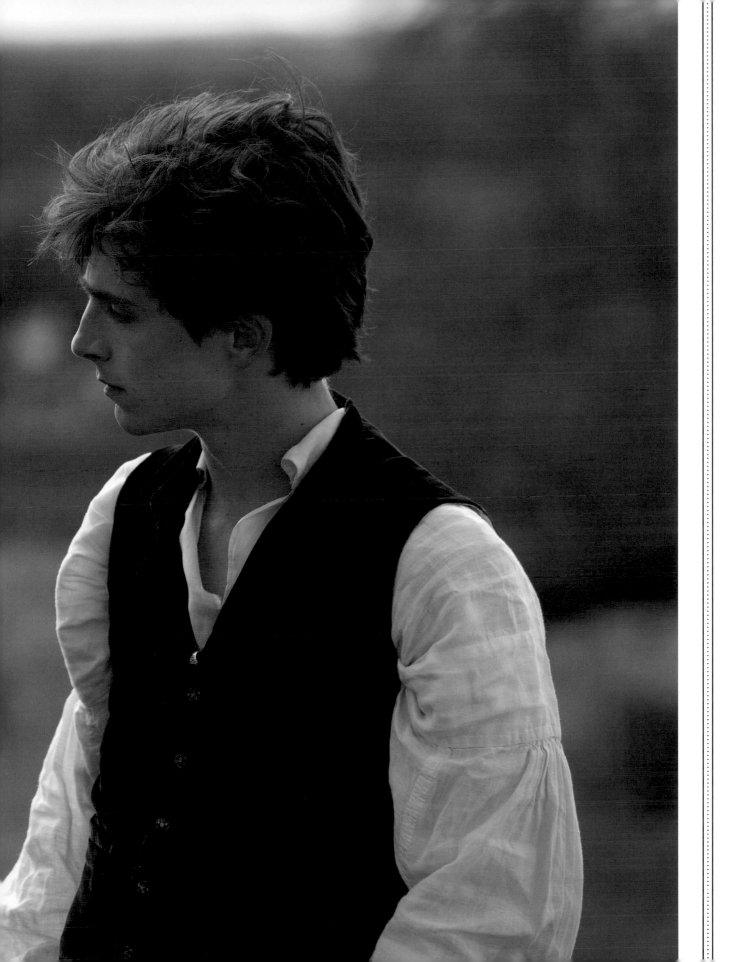

關鍵道具

信 箱 鑰 匙

　　羅禮為了私下與馬區家姐妹們連絡，並感謝她們讓他加入秘密俱樂部，特別在樹上安裝了一個郵箱，以便交換信件、手稿、書籍和包裹。他各給每一位馬區家女孩一把專屬於她的鑰匙，並綁上不同顏色的緞帶。道具專家大衛‧葛立克說明製作過程：「我買了幾把漂亮的鑰匙，然後為它們增加歲月的痕跡。鑰匙是銅製的，所以你只要把它們握在手裡就能讓它們有使用痕跡。使用砂紙和一點點家用鹽酸，就可以讓鑰匙看起來更加陳舊。氫氯酸（濃鹽酸）加水稀釋後基本上就是家用鹽酸。」

羅禮的戒指

　　羅禮戴的戒指是他心愛的喬所贈。這枚戒指是由倫敦珠寶設計師潔西卡‧杜洛茲（Jessica de Lotz）所設計，她使用拍賣購得的十九世紀印章來製作珠寶上的花紋。服裝設計師賈桂琳‧杜倫在杜洛茲製出的一系列作品中，選定了帶蒸汽火車圖案，上方刻著「Quick（快速）」字樣的戒指。杜倫說：「我認為羅禮的戒指看起來應該是要獨特又有個性的，必須要像是兩個年輕人會交換的首飾，帶點孩子氣。這就是他們手邊僅可以送給對方的，不能太過華麗貴氣。」

（上圖）秘密閣樓集會專用郵箱的銅製鑰匙
（右圖）喬‧馬區打開郵箱查看

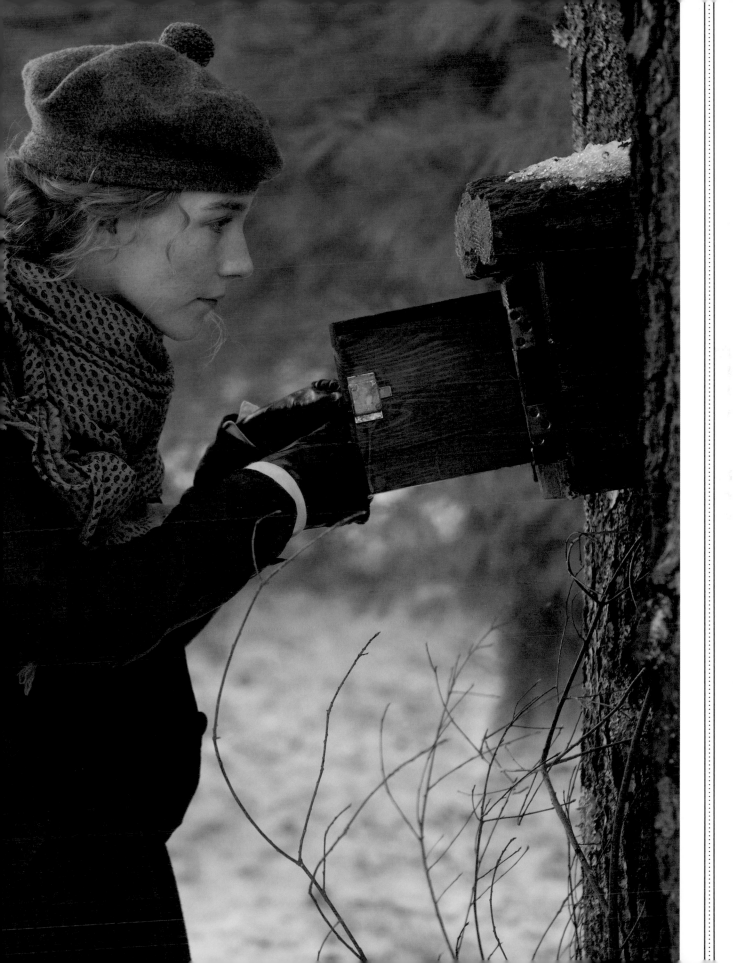

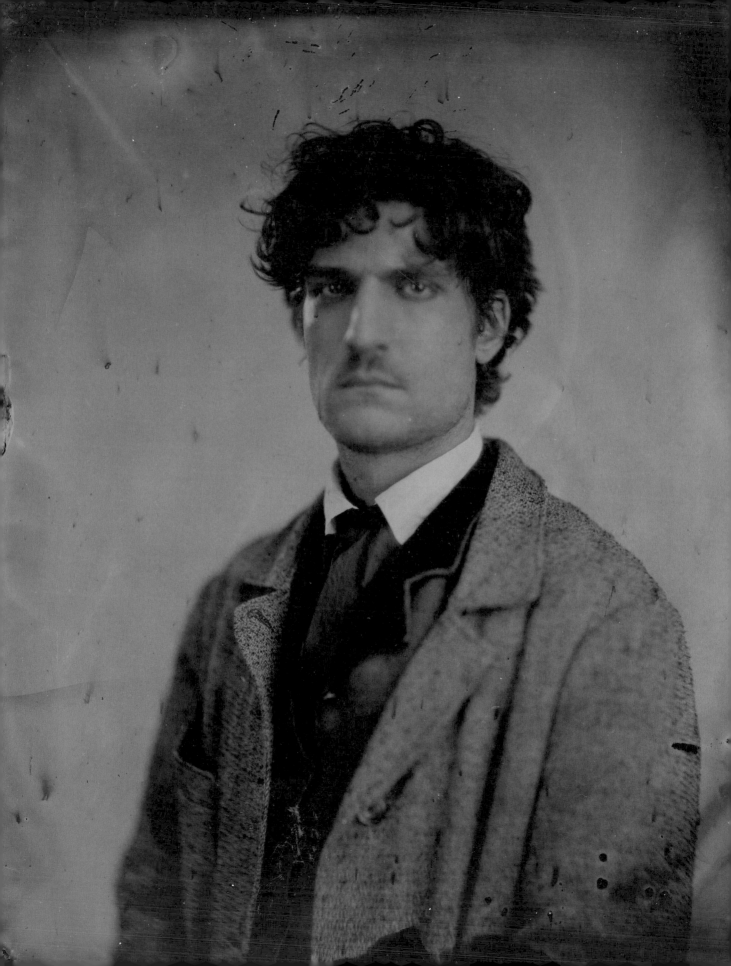

FRIEDRICH BHAER

佛烈德‧拜爾

———

路易‧卡黑（Louis Garrel）飾

※

　　要讓喬瑟芬‧馬區傾心，想必得是位與眾不同的男子。佛烈德‧拜爾是位貧窮的哲學教授，他移居至紐約，希望能有更好的未來，讓他有更多能力資助他的兩位孤苦姪兒。喬初來到紐約生活時，他們互相認識了對方，並住在同一間寄宿公寓。他們同樣對文學、戲劇和超越體制的先進思維充滿熱忱。然而，他並不喜歡喬賴以維生的煽情小說。

　　法國演員路易‧卡黑說：「佛烈德來自喬所嚮往的世界，那是個充滿書籍和知識分子的世界。他是一位老師，他來自歐洲，我認為她會去想像他的世界有多麼迷人。有時候當這兩個人在一起時，會產生一些化學反應，這是無從解釋的。他們之間的情感交流既熱烈又深刻。」

　　當《小婦人》第二部〈好妻子〉問世時，許多讀者十分憤怒，他們無法接受他們心愛的女主角喬居然拋下羅禮，投向一個年紀幾乎是她的兩倍，又「沒有出色帥氣五官」的男子。葛莉塔‧潔薇選擇卡黑出演這個角色，可說是違背了露薏莎‧梅‧奧爾科特的人物設定，因為卡黑曾名列法國最性感的十五位男性。

　　佛烈德從不吝給予喬的作品嚴格批評，他鼓勵她要更妥善運用自己的才能。羅南表示，卡黑的詮釋方式，展現出這個角色所有能讓喬動心的特質。她說：「他為這個角色帶來謙和感，讓那些可能顯得嚴厲而冷酷的話語，聽起來實在而誠懇。你確實會因為佛烈德對喬的那份誠實而愛上他。從來沒有人這樣挫過喬的傲氣，我也認為她確實需要這樣的指教。」

　　卡黑是知名法國電影製作人菲利普‧卡黑（Pilippe Garrel）與演員碧姬‧夕（Brigitte Sy）之子，祖父莫里斯‧卡黑（Maurice Garrel）同樣也是演員。卡黑表示，與羅南進行情緒張力較大的對戲時，他有時會感覺力不從心。「第一次和瑟夏對戲時，我覺得她就像是交響樂團小提琴首席，而我只是竭力跟上她的一般小提琴手。她入戲時會呈現一種特定的速度，反應非常快。我自己並不是反應很快的類型，我的英文也不是很流暢。她是如此機敏，讓我有點擔心自己太過遲鈍。」

　　（左頁圖）路易‧卡黑飾演的佛烈德‧拜爾，以濕版攝影技術拍攝

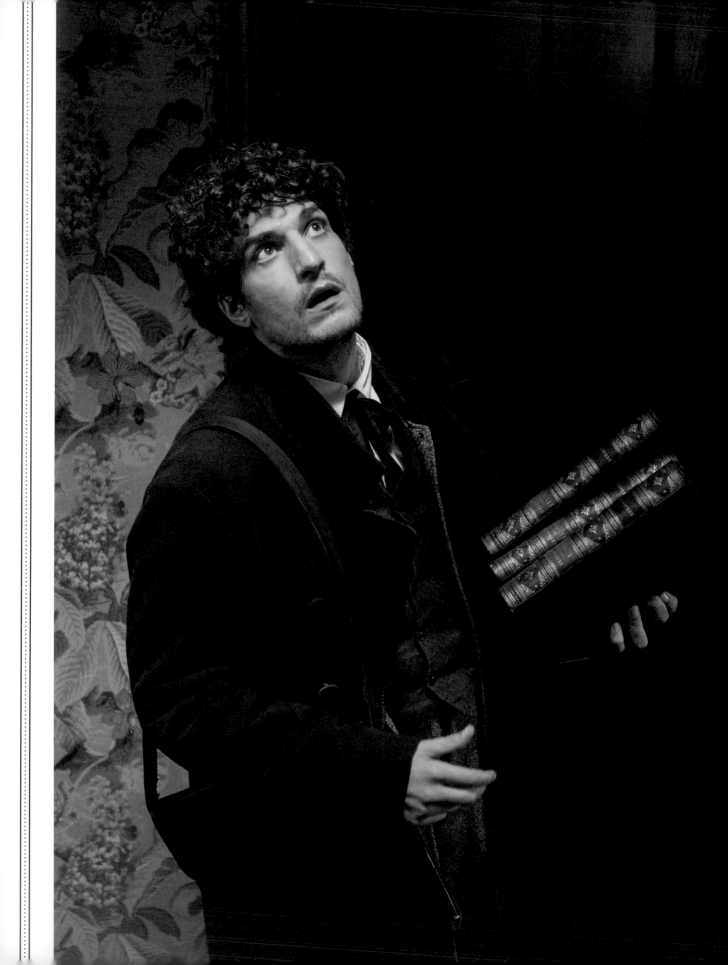

關鍵道具

威 廉 ‧ 莎 士 比 亞 劇 作

　　佛烈德發現喬站在劇場後方觀賞《第十二夜》（*Twelfth Night*）舞台劇後，決定送上這份飽含心意的禮物。為準備這項道具，劇組特別聯絡一位倫敦書商，購入上圖的典藏版作品。隨著禮物附上一張手寫紙條：

致閣樓上的作家：

　　因為妳是如此享受今晚的演出，我希望妳能擁有這部作品。它能幫助妳研究各種角色類型，並以妳的筆觸來為之增色。我很想閱讀妳正在撰寫的作品，如果妳能信任我的話。我承諾將誠實且盡我所能地給予評價。

誠摯的，
佛烈德

「我真想知道這位勇敢的女士是誰，居然敢穿梭在這麼多輛馬車之間，踩著泥濘跑這麼快。」

（左圖）佛烈德在寄宿公寓將他的禮物拿給喬

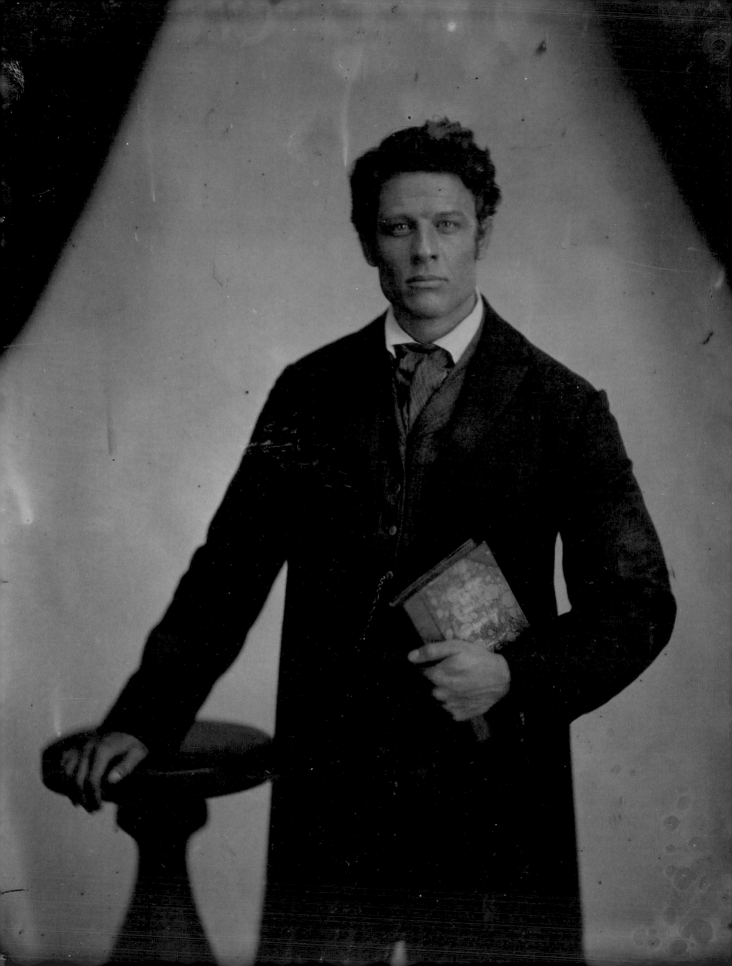

JOHN BROOKE
約翰‧布魯克

詹姆士‧諾頓（James Norton）飾

✳

相較於他的學生羅禮，約翰‧布魯克確實不那麼顯眼，不過他為人實在又可靠。詹姆士‧諾頓表示：「在書中，約翰被描述為有些拘謹而無趣，符合家庭教師那種有點保守的形象。我們認為那有點太老套，所以想來點變化。」

被重新詮釋的約翰‧布魯克，個性依舊實在、討人喜歡，不過幽默感較強，而且可能有點多愁善感。諾頓說明：「他積極參與超驗主義運動，是個崇尚精神和宗教的人，而且其實是個無可救藥的浪漫主義者。他的個性很好，但人生中沒有什麼與女性單獨相處的經驗。當有女性進入他的生命中，他一開始會感到有些困惑，有點感興趣，同時也感到無所適從。這大概跟我自己年輕的時候沒有什麼不同。」

諾頓本身在年輕時期也對宗教事務有興趣，在進入倫敦皇家戲劇藝術學院就讀前，他在天主教學校研讀神學。他曾參與多部電視劇演出，曾在電視劇《幸福谷》中飾演有暴力傾向的精神病患，並在《牧師神探》影集中飾演解決神秘事件的親切牧師。

在《她們》拍攝現場，同劇演員們都感受到諾頓獨特的風采魅力，他扮演布魯克被愛沖昏頭的模樣，相當討人喜歡。瑟夏‧羅南表示：「詹姆士‧諾頓將約翰‧布魯克這個角色詮釋得極好，他為這個角色注入豐富的性情，讓他變得非常有趣可愛，我想這是出乎眾人意料的。」

（左頁圖）詹姆士‧諾頓飾演的約翰‧布魯克，以濕版攝影技術拍攝

「我不會帶給妳任何麻煩的，我只想知道妳是否有一丁點在乎我，瑪格。我真的好愛妳，親愛的。」

FATHER MARCH
馬區先生

鮑勃・奧登科克（Bob Odenkirk）飾

※

　　如果說露薏莎・梅・奧爾科特是走在時代尖端的女性，那麼她的父母布朗森和艾比蓋兒同樣走在時代尖端。他們兩人對於女性在社會和家庭所應扮演的角色抱持顛覆傳統的觀念。鮑勃・奧登科克表示：「在那個保守的年代，布朗森就深信女性應該要受教育，而她們也應該要能依自身的期望發展自我。他是在十九世紀少數挺身而出，擁護女性與少數群體受教權的鬥士！他是個相當具前瞻性，也相當開明的人。」

　　奧登科克飾演馬區家的大家長。因擔任隨軍牧師而長期離家的馬區先生，角色原型為阿莫士・布朗森・奧爾科特。然而在現實世界中，因為支援美國南北戰爭而長時間離家在外的是《小婦人》作者露薏莎本人而不是她的父親，而且她當時擔任的是護士，而非隨軍牧師。

　　奧登科克曾獲艾美獎提名，以飾演影集《絕命律師》中的主要角色聞名。他表示：「就如同許多知識分子，馬區先生總是願意用嶄新角度看待世界，對新的發明一直充滿熱情。他有點太專注於思考，可能有時過度沉浸在自己的思緒中，和外界世界脫節。」

（左頁圖）鮑勃・奧登科克飾演的馬區先生，以濕版攝影技術拍攝

「妳們各自選擇了一條艱難的道路，我親愛的小朝聖者們，
　尤其到了後半段路程，妳們倍感艱辛。
　但妳們是如此勇往直前，我相信負擔很快地就會逐漸減輕。」

喬前往紐約前，馬區先生與喬在火車站道別

HANNAH

漢娜

潔恩・霍迪謝爾（Jayne Houdyshell）飾

※

　　嚴格來說漢娜或許个算是馬區家的人，但馬區一家人和漢娜之間，卻有著毫無保留且無條件的愛。潔恩・霍迪謝爾說：「漢娜是馬區夫婦和女孩們相當重要的精神支柱。她看著女孩們從小長大。她不只是馬區家的忠僕或管家，她也是女孩們一路長大過程中的守護者。」

　　霍迪謝爾有幾十年的演出經驗，曾獲東妮獎、奧比獎等大獎肯定。除了電影和電視的演出，她也詮釋過紐約舞台劇中許多令人印象深刻的角色。她在十歲的時候第一次讀到《小婦人》，馬上就成為這本書的書迷：「我本身就來自四個女兒的家庭，因此可以認識這一家與眾不同的姐妹花，讓我十分興奮。我很喜歡作者描述姐妹間情誼的橋段，因為她們感情很好，深愛彼此，但姐妹之情又不會過度理想化或太矯情。」

　　霍迪謝爾在十二歲時失去了一位姐妹，當時她也是靠著《小婦人》陪伴她度過那段悲傷的歲月。「之前我們是四姐妹，後來變成三姐妹，而失去家人對一個家庭來說，是一個巨大的難關。在《小婦人》一書中，貝絲離世的那一段寫得很唯美也很含蓄。最終對這個家來說，能夠克服種種難關的關鍵點都是她們對彼此的愛，尤其是面臨逆境、失去所有，人生只剩下困難和挑戰的那些時刻。」

　　演出漢娜的過程中，霍迪謝爾特別彰顯漢娜給人穩定的安心感。「她真心希望女孩們都能獲得幸福，這是無庸置疑的。她希望每一個女孩都能夠覓得良人、得到好歸宿並共組安康快樂的大家庭，這就是當時社會認為女性可以擁有的最大幸福。」霍迪謝爾說。

（左頁圖）由潔恩・霍迪謝爾所飾演的漢娜，以濕版攝影技術拍攝

「現在，親愛的小姐們，記得妳們母親所說過的話，
　別愁眉不展了。快來喝杯咖啡，
　然後咱們緊接著開始幹活兒，為這個家做點事。」

艾美和貝絲親吻她們最愛的漢娜

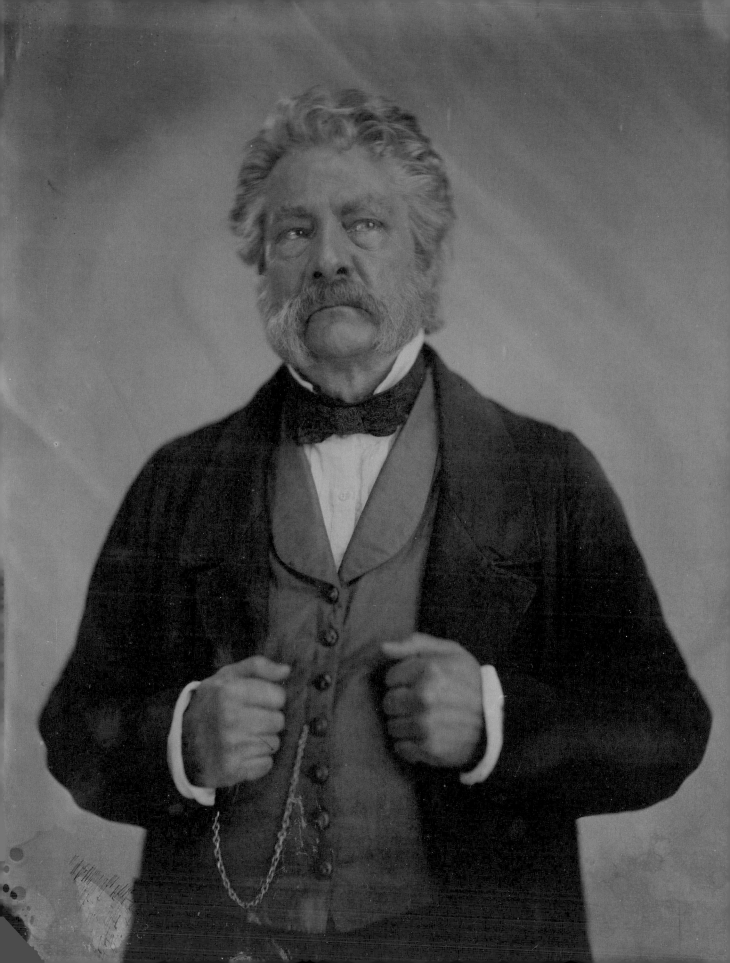

MR.LAURENCE
羅倫斯先生

克里斯・庫柏（Chris Cooper）飾

※

「我曾經有個小孫女，她的眼睛就和妳的一樣。」

　　寡言但存在感強烈的羅倫斯先生，是任性的羅禮的祖父。在他冷靜自持的外表下，有著強烈的情感，以及失去了兩個孩子的巨大悲傷。他有一位早夭的小孫女，羅禮的父親又不幸英年早逝。為了成功詮釋這個角色，劇組特別請來了奧斯卡獎得主克里斯・庫柏，他廣為人知的代表作是《美國心玫瑰情》、《蘭花賊》和《八月心風暴》，以及其他在百老匯的演出。

　　庫柏精湛的演技，讓這位身分高貴的紳士，展現了沉穩內斂的氣質。羅倫斯先生只有在面對貝絲・馬區時，才會展露內心的情感。飾演貝絲的艾莉莎・斯坎倫說：「羅倫斯先生有個溫柔的靈魂，克里斯將它展露無遺。他有一種穩定人心的特質，而這也是我們兩人的角色所共有的特質。羅倫斯先生的沉穩震懾人心，貝絲的沉穩則較為溫暖而親切。這外表極為不像的兩人，卻得以在這樣的特質中，理解彼此靈魂中的不安與並喚醒自我意識，進而相知相惜。」

（左頁圖）克里斯・庫柏飾演的羅倫斯先生，以濕版攝影技術拍攝

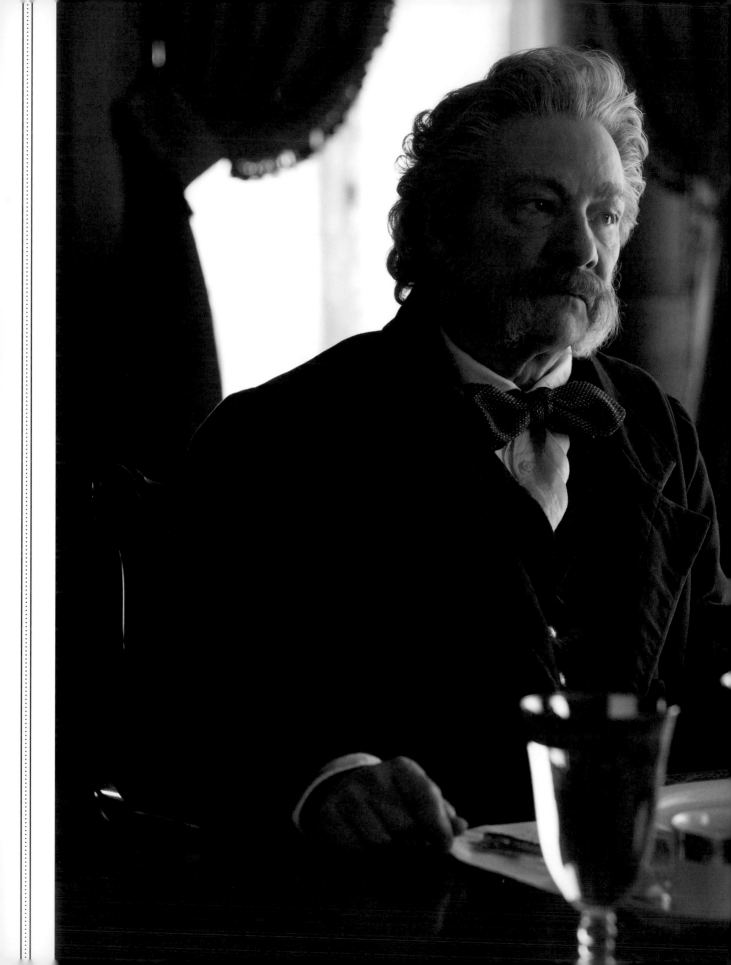

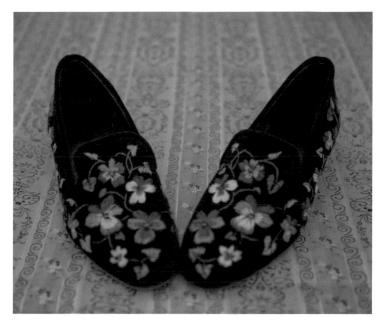

關鍵道具

送給羅倫斯先生的拖鞋

　　慷慨的羅倫斯先生讓貝絲去他家彈鋼琴,而貝絲為了感謝他,特別為羅倫斯先生縫製了一雙深紫色的拖鞋,上頭點綴著精美的刺繡。戲劇服裝設計師杜倫表示:「我們盡可能地根據書中描述來還原這雙拖鞋。根據書中的描述,花朵是紫色的,於是我們盡力去尋找相同的花樣。」

「這架鋼琴很想被彈奏。
妳們當中有沒有人願意在有空時過來彈奏一下,
讓它保持音色,
可以嗎,親愛的女士們?」

（上圖）貝絲親手縫製給羅倫斯先生的刺繡拖鞋
（左圖）克里斯・庫柏飾演的羅倫斯先生在桌前用早餐

妝點小婦人

《她們》的服裝設計

「我不認為那些上流社會的淑女，
會過得比我們開心。」

——喬·馬區

劇組人員幫忙調整喬的禮服

《她們》的人物塑型

流行雜誌感覺像是較為現代的產物，其實不然。Vogue 雜誌創辦於 1892 年，而且並不是第一本流行雜誌。法國的《風尚週刊》（*La Mode Illustrée*）在十九世紀下半葉已風行全法國。而在美國，女性讀者主要閱讀兩本雜誌：《格迪女士手冊》（*Godey's Lady's Book*, 1830-1898）和《彼得森雜誌》（*Peterson's Magazine*, 1841-1898）。

榮獲奧斯卡最佳服裝設計獎項的服裝設計師賈桂琳·杜倫為《她們》劇中角色設計造型時，便是向以上四本雜誌取經。她表示：「我們試著用當時流行服飾的剪裁和風格去設計，並做了一些微調，讓這些衣服看起來平價、可負擔，穿起來感覺自然，才能符合劇中的角色設定。我們不想做出生硬的古代戲服，這樣會和觀眾有距離。我們想製作既能夠重現當代的元素，又能讓演員看起來自然的戲服。」

要讓當代風格服飾看起來親民自然，這個任務只有杜倫能達成。杜倫來自倫敦，過去曾設計 2005 年電影《傲慢與偏見》的服裝，也曾設計 2012 年電影《安娜·卡列尼娜》的服裝而榮獲奧斯卡最佳服裝設計獎。

杜倫透過《小婦人》原著小說和編導葛莉塔·潔薇的劇本，找出馬區家四姐妹的性格設定，以此為她們打造戲服。她說：「喬其實很希望自己是男兒身，這

點可以從打扮上來呈現。瑪格的外型則是隨時都能融入童話故事般，要帶點中古世紀的風格。貝絲則是姐妹中最被動的那一位，她不能因為穿著而引人注目。艾美則要是最認真打扮的那一位。關鍵在於，要讓每一位女孩都有獨特的風格，但又要一眼就能看出，她們是來自同一個家庭。」

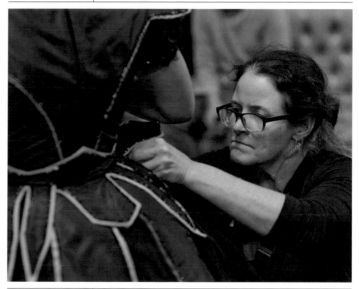

（上圖）為艾美的晚宴禮服做最後妝點修飾
（左頁圖）人物塑型設計草圖

人物的塑型非常重要，它們能標示出故事的年代，協助劇情橫跨 1861 年至 1869 年，用不同時空前後穿插完成特殊敘事法。杜倫表示：「每個角色會因其所處的時間點不同，而擁有專屬的一款造型。艾美是四姐妹中變化最大的，因為她會從一位稚氣未脫的女孩蛻變為成熟的女性。喬的改變比較不明顯，她的風格會隨著時間稍微改變，但不是巨變。瑪格也有些改變，她變得沒那麼夢幻，並逐漸顯出母性，因此她的服裝在細節上也必須做出許多相應的變化。」

康科德小鎮的布莊兼裁縫店中的縫紉工具

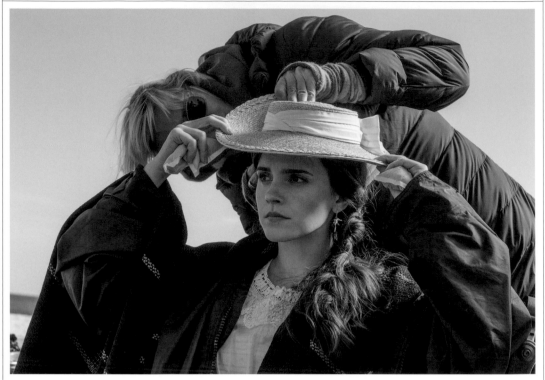

髮型師弗利達・阿拉多提耶（Frida Aradottir）為瑪格固定海灘帽

瑪格・馬區

浪漫優雅 & 充滿母性

少女時期的瑪格優雅亮麗，對愛情嚮往，身上帶點夢幻氣質，因此在造型上需要多些浪漫風格的裝飾，例如迷你花環、鉤編蕾絲等等。杜倫不是第一次為演員艾瑪・華森設計戲服，在電影《美女與野獸》中，她就曾為華森飾演的貝兒打造出最知名的鵝黃色晚宴禮服。

瑪格的戲服概念，是由杜倫和華森一同發想，並共同奠定。華森說：「一早穿上瑪格的戲服，就能讓我對瑪格有更多的探索與發想。她穿戴著鑲有花朵的首飾和胸針，反映出她溫柔且女性化的氣質。瑪格的穿著優雅，即便她沒有太多錢來打扮自己。她不會用太多摺邊或緞帶，但每一件衣服的剪裁與款式都是精心設計、處處斟酌過的，十分女性化且相當典雅。她的優雅氣質是渾然天成的。」

瑪格在婚禮所穿的新娘服就是這樣的概念，優雅大方中帶點夢幻的元素。杜倫說明：「禮服是絲製的，繡著復古蕾絲，很簡單，但很美。」

　　在整部電影中，瑪格衣裝的色調多為綠色和紫羅蘭色；喬則多為紅色和藍色；貝絲多為粉紅或淡紫色；艾美則多為淡藍色。杜倫解釋：「這些顏色都帶著少女的氣息，也特別適合表達出她們的個性。在運用顏色的時候，最重要的是別受限於它。顏色只是一種指導方針，引導我們去詮釋它們代表的屬性與意義。」

　　瑪格穿去參加莫法特家春季舞會的禮服是唯一特例。由於瑪格原本穿去舞會的衣服實在是太老氣且過時，她的好友借了件禮服給瑪格，這件有著緊身胸衣與精緻袖口綴飾的粉紅色禮服，與華森的身型完美結合，但這卻不是瑪格平常的打扮風格。這種與人物有微妙違和感的衣裝，也巧妙貼合劇情：瑪格因為沒有做平常的自己，所以在舞會上接連遇到許多不順心的事。杜倫針對舞會說明：「像莫法特家的這種舞會，可以說是美國當時最流行的盛會。十幾位少女都穿著粉彩色澤的禮服出席，齊聚在宴會廳內，無疑是一場美的盛宴。」

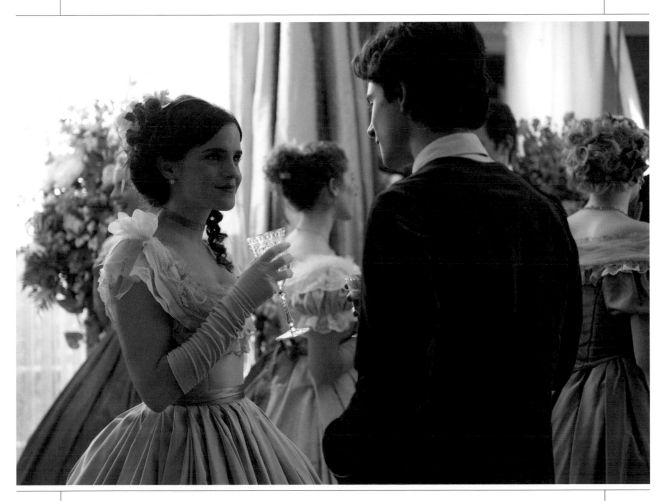

瑪格穿著借來的粉紅色禮服，在莫法特家的舞會上與羅禮不期而遇

在舞會上偷得空檔休息的瑪格

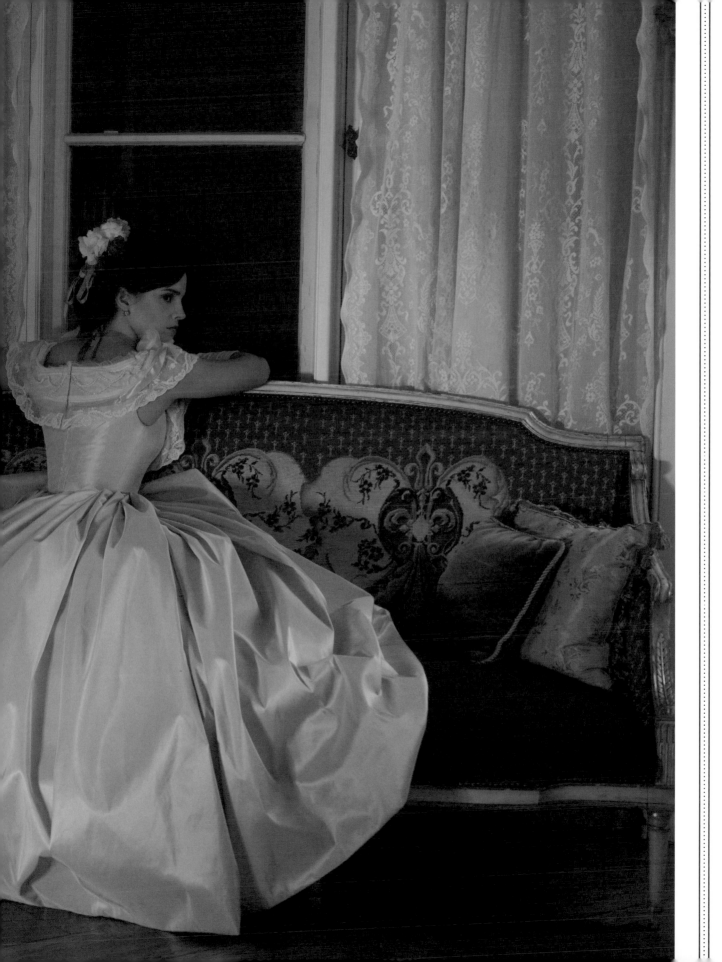

喬·馬區
熱情瀟灑 & 跳脫傳統

　　瑟夏·羅南所飾演的野女孩喬，應該要穿著男裝，感覺才會對。而且不是任何男生的衣服都可以，是只有羅禮的衣服才行。杜倫表示：「他們會交換穿對方的背心，他們甚至會穿彼此的衣服。這麼設計是為了要強調這兩人是如此親密的密友，是完全認同彼此的存在。這是一種堅定情誼的象徵。」

　　「我希望他們看待對方，就好像兩人其實是雌雄同體的同一人一樣。」潔薇補充說明：「羅禮事實上是一位名字和各方面都有點女性化的男孩，而喬正好相反。他們是完全對稱的兩人。與其說他們是好朋友，不如說他們比較像是雙胞胎。因此他們常會打扮得一模一樣。」

　　雖然喬的大部分服飾仍符合當代的風格，但她的服裝帶有許多男裝的元素。杜倫在電影《贖罪》就曾為演員瑟夏·羅南設計戲服，而關於喬的穿衣風格，羅南建議杜倫，讓喬在閣樓上寫作時所穿的夾克帶一點軍裝的感覺。杜倫說：「這是瑟夏提議的點子，好讓她寫作時的穿著有戰袍的感覺。於是我們稍微調整了軍裝的風格，讓它看起來花俏些。」喬通常穿的是棉、麻或羊毛質地的服飾，且常會搭配一件三角巾。這是當代常見

喬穿著以軍裝為發想的寫作用服裝

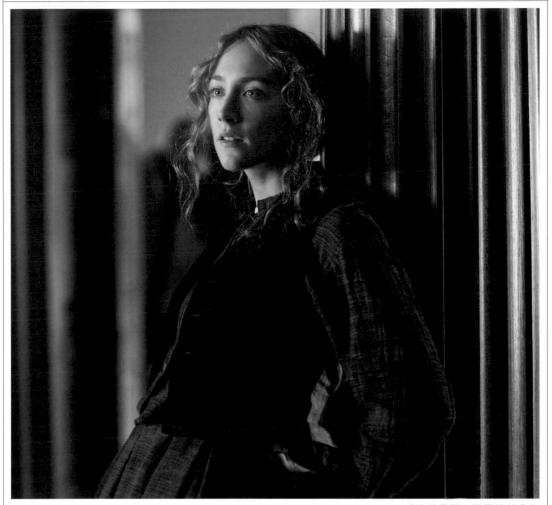

喬穿著帶點男裝風格的背心

的三角形圍巾，被暱稱為知己（bosom friend），穿戴時要將三角巾於胸前交叉後在背後綁結固定。這樣一來就可保暖女性的軀幹，但手臂部分仍能活動自如。這個設計最早出現在 1860 年一月的《格迪女士手冊》當中。

馬區家的女孩也有各色的襯裙，以當時來說這相當常見。喬最喜歡的是紅色襯裙，反映她熱情如火的內在。但喬最痛恨馬甲，因為馬甲緊緊束縛女性的身軀。杜倫坦承：「這部分我們有點放水，並不是每個人都穿馬甲。艾美去歐洲的時候有穿馬甲，瑪格在成年後也有穿馬甲，但喬卻從來沒有。如果真的要按照當代的時尚去打扮，就必須在最底層先穿一件女用內衣，然後把馬甲套在內衣上面。如果有裙撐，就要再套上裙撐，然後再套上裙子、上衣，最後是外套。」

想當然爾，裙撐也不是喬會感興趣的東西。杜倫說：「我們在紐約時期的喬身上加入一點波希米亞風格，暗示這位女孩不與俗同，並不完全依著當時的流行來打扮自己。」

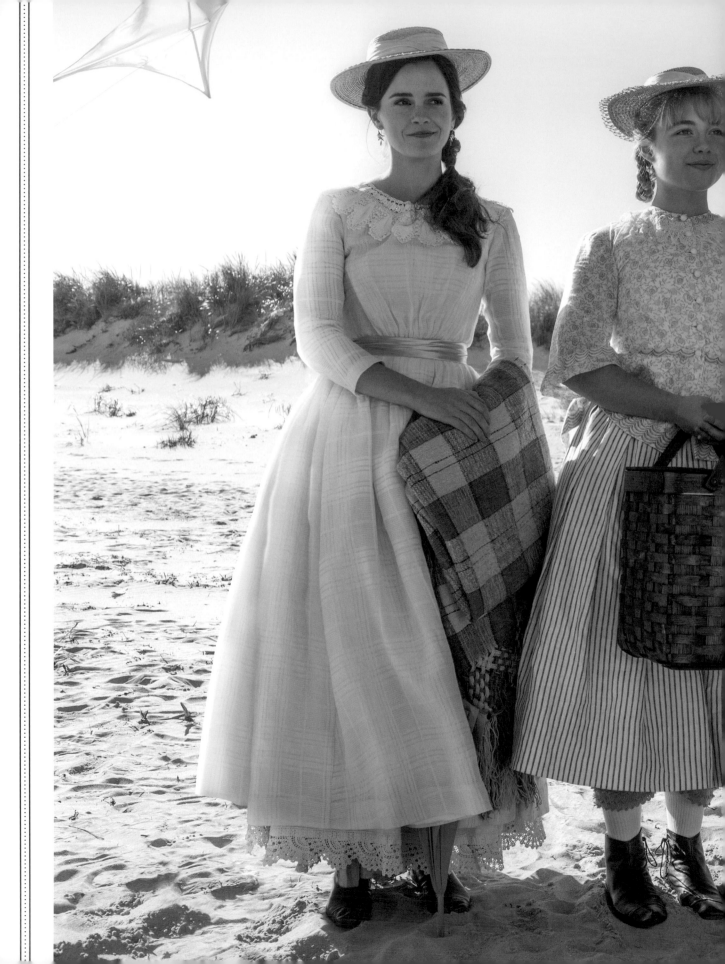

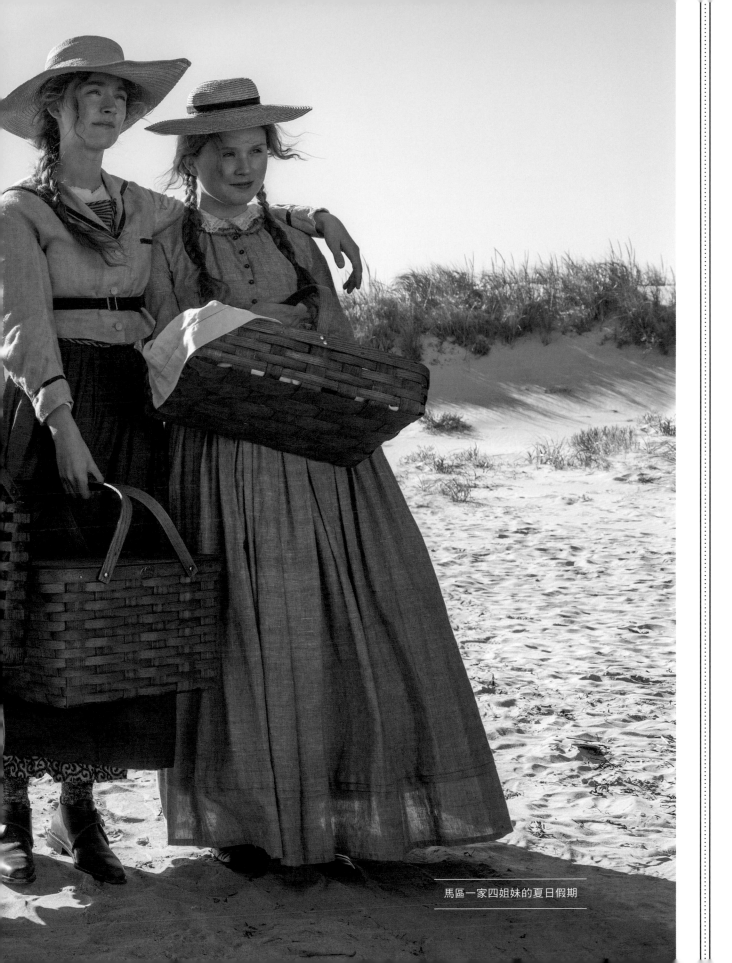

馬區一家四姐妹的夏日假期

貝絲・馬區

清純夢幻 ＆ 飄逸動人

貝絲的戲服質料十分柔軟，與她的柔弱相互輝映。飾演貝絲的艾莉莎・斯坎倫說：「她的戲服十分好穿，讓我有空間能放手去發揮。她通常會穿暖色調的衣服。我和杜倫一起討論，想到用延展性高又平滑的布料來做戲服。健忘的貝絲常常會忘了把釦子扣好，忘了把領口繫好，這種方便活動的衣服很適合她。」

在貝絲與喬單獨到海邊的橋段，杜倫認為她們可以穿些有別於以往的服裝：「我們想在休閒中呈現些許夏日風情，讓她們用不一樣的穿著亮相。」

最後，貝絲仍不治時，姐妹們進入了哀悼時期。喪服本身再次依主要角色的心境進行設計。杜倫說：「在當代，喪服的制訂有一套相當嚴謹的規則，服喪更是有不同等級的特定穿衣方式。母親的哀傷一定最深，規定穿最高等級喪服，姐妹們則必須比母親低一階等。但我們決定，還是要以最適合該角色心境的方式設計喪服。貝絲的母親穿的是最正式的黑色洋裝。瑪格穿上她所有衣服中最正式的灰色洋裝。喬的喪服則是帶有圓點圖樣的深灰色洋裝。」

杜倫繼續解釋：「喬當然不會是那種貝絲一過世就去買新洋裝的人，因此我們在貝絲過世前的場景中，就開始讓喬穿著這套戲服出現。也就是說，在貝絲過世前，喬就開始穿著喪服了。這代表，對喬來說，她是循序漸進地進入哀悼期的。」

喬執著想保有對至親的回憶，因而開始穿上貝絲的外套，這是一件純手工編織的羊毛衣，袖口部分則是使用已故奧斯卡影帝亞歷・堅尼斯爵士（Sir Alec Guinness）的長袍的剩餘布料所製。杜倫解釋：「這曾是貝絲的毛衣，喬一定會穿在身上，這就是喬會做的事。但穿起來並不突兀，所以你可以發現，四姐妹彼此之間的風格還是有重疊之處。我們一開始設計她們的戲服時，就有注意不要讓差異太大。因為她們身上都會有彼此的某一部分。」

（右頁圖）貝絲掛在牆上的綠色外套

女帽店外觀，店家招牌以電影攝影師
優里克·路索命名

佛蘿倫絲・普伊飾演的艾美・馬區與艾瑪・華森飾演的瑪格・馬區

艾美・馬區
典雅大方 & 精雕細琢

艾美是馬區家最時髦的一位，她簡直天生就該住在歐洲。整部電影的開頭，便是她和馬區姑姑在歐洲的一景。杜倫說：「艾美到了歐洲之後，便開始穿著絲質洋裝。過去她習慣在正式場合套上裙撐，因為那是 1868 年美國的流行打扮。當艾美到了歐洲，她的服裝風格會變得更先進且前衛，貼近當時歐洲的時尚。歐洲所呈現的是另一種層次的別緻，而這正是我們想在艾美戲服上呈現的。」

艾美參加光之城（City of LIght）的跨年晚會時，她身上的那襲晚禮服經過多重的考究，杜倫表示，它完全符合該時期的歐洲時尚：「它是件黑色緞面禮服，鑲著金黃色滾邊。裙子之上又罩上一層黑色絲質薄紗裙，金黃色的滾邊綴著黑色流蘇，從背後傾瀉而下。裙撐非常寬大，為整件禮服製造份量感。」

杜倫最鍾愛的艾美戲服，是在劇中僅短暫出現過的斗篷，而這件斗篷是由古董布料製成。杜倫解釋：「斗篷是比較特殊的服飾。我先是在自家的櫃子中拿出幾塊刺繡，刺繡依舊完好，因此我們就把刺繡重新縫在復古羊毛絨上，做出了這件斗篷。我不記得我究竟花了多少週去縫這件斗篷，但它只出現在畫面中短短幾瞬間。」

（右頁圖）艾美在畫室中披著刺繡斗篷

羅禮

高雅清奇 & 風度翩翩

　　羅禮的服飾以成年作為分水嶺，分為少年期和成年期兩大類風格。杜倫說：「羅禮的外表會顯得比實際年齡還輕，他有一種古怪且具詩意的旁觀者特質，和其他人有些格格不入。他在成年後較常穿西裝，身上帶有一種歐洲的雅興，但仍然極富疏離感。他從來都不是個依附主流的人。」

　　羅禮戲服的關鍵參考資源，是詹姆斯・迪索（James Tissot）於 1868 年所畫的一幅畫，主題是一群巴黎男人。「這群男人的穿著打扮符合成年羅禮的風格，因為他當時就在歐洲旅行，身上的衣服也都是在歐洲購入的。」杜倫解釋。

　　喬有一件襯衫也是基於溫斯洛・霍默（Winslow Homer）的畫作所發想的。而在電影尾聲，她在梅原莊學院所穿的那件上衣，就是仿自一幅文藝復興時期的畫作。

氣質出眾的羅禮

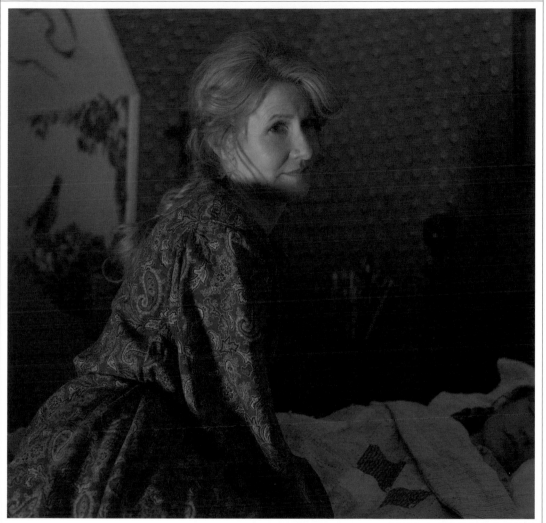

馬區太太看顧著睡夢中的么美

馬區太太
溫柔親和 & 堅毅無畏

　　杜倫希望馬區太太積極正面的精神，能隨時透過戲服顯現出來：「她需要更直接強烈的元素，因為她是一位大膽浪漫的文青，同時也是一位堅強溫柔的媽咪。我特別希望呈現出她那種無拘無束且溫柔可親的居家姿態。」於是杜倫挑選了幾款帶有波希米亞風格的花紋布料，來彰顯馬區太太的隨性、堅強、不與俗同。「而當她穿暗色布料時，她通常都需要再搭配亮色單品，來作出鮮明的對比。」

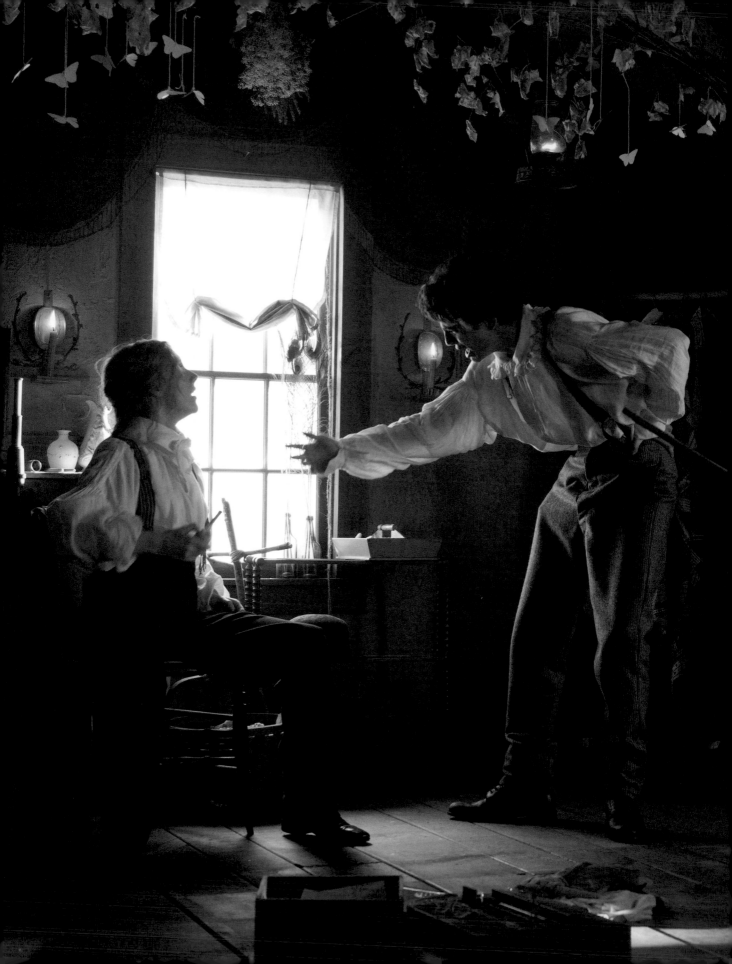

第六章

心之所在
即為家

「我擁有通往美夢的鑰匙，
但能不能開啟那扇門還說不準。」

——喬·馬區

（左圖）馬區家姐妹們讓羅禮加入她們的秘密俱樂部

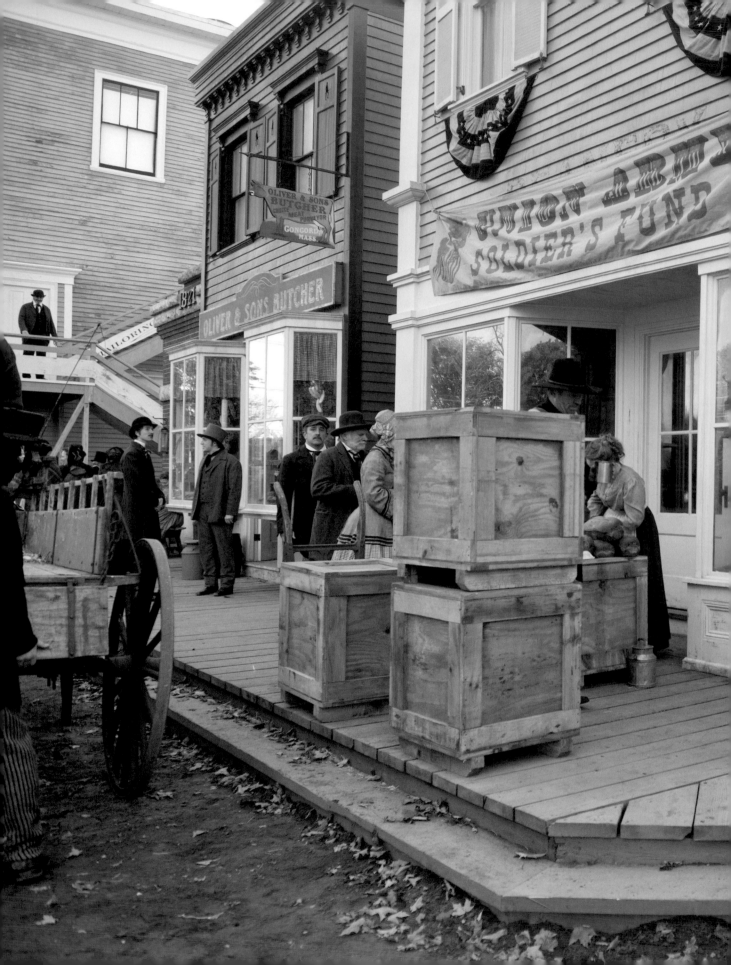

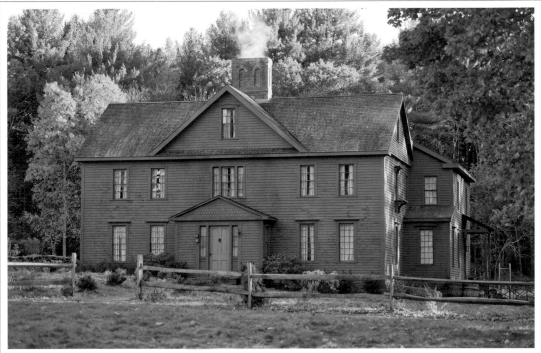

馬區家的外觀

波士頓市建立於 1630 年，屬於美國最古老的大城市之一，有著少見的歷史古城氛圍。街上任何一隅都可能是幾世紀前深具紀念意義的場景。葛莉塔·潔薇所導的《她們》是第一個在大波士頓地區和麻州康科德一帶取景的電影，這也是作者奧爾科特故居果園之家（Orchard House）所在之處。

劇組選在此地區取景，是希望能捕捉到奧爾科特心中對家的描述與定義。潔薇表示：「這個地區有一種特別的向心力，我們都感覺得到。我們大部分時間都待在康科德近郊，因此可以去參觀露薏莎·梅·奧爾科特的故居。她家竟與美國文豪愛默生的家在同一條街上。走個二十分鐘就可以到華登湖（Walden Pond），這裡

（左頁圖）康科德街道搭景

就是梭羅寫下最偉大的超驗主義作品的地方。在街道盡頭往另一個方向走過去就是北橋（North Bridge），當年美國獨立戰爭第一發子彈就是從這裡發射的。來到這裡，在這片土地上拍攝電影，對我來說深具意義。」

潔薇也堅持以傳統膠捲拍攝《她們》，而不是以數位攝影的模式。在她心中，傳統的攝影方式才能詮釋如此具有份量的經典小說。潔薇說：「我覺得長期以來，以女性為主題的故事常被輕輕帶過，尤其是那些以居家生活為主，或描述戰爭後線生活的故事。假使要拍一部關於南北戰爭時期男人在前線作戰的經典友誼故事，人們肯定會說：要用膠捲拍攝，要選擇在最美麗的場景，要像史詩般壯闊雋永。我希望也我也可以帶著這樣史詩般的視角，呈現女性的家庭生活與心理成長。」

馬區家客廳，聖誕節佈景

我想要讓這部電影氣勢驚人，因為我真的將它視為非常重要的一部鉅作。」

　　劇組在現場場勘了近三十八個關鍵地點，其中有九個在過去從未被任何人當作拍攝場地。拍攝場地經理道格·德雷瑟（Doug Dresser）說明：「我們就在奧爾科特與家人成長的地點拍攝。他們當時可能曾在這片樹林裡散步，也一定走過這些街道。他們走過這些橋，與我們呼吸相同的空氣，望向同樣的日落，對著同樣的大樹發呆。」

　　馬區家的搭景非常重要，可說是電影中所有演員的情緒匯聚處。它是馬區家姐妹們最感到放鬆的場域，也是劇情裡許多關鍵時刻的舞台。美術指導傑斯·宮克（Jess Gonchor）表示：「它是全劇的焦點所在。壁爐裡的爐火會一直點著，永遠都那麼地溫暖、舒適，讓每個人都想在屋中窩著。它是大家童年記憶中，每個孩子都會想待著不要走的那戶鄰居家。」

　　潔薇和宮克希望馬區家的房子從遠處就能看出它和羅倫斯一家距離很近。他們都不想依賴數位特效重建地景的畫面，因此他們需要找到矗立在一片廣闊土地上的宏偉建築才行。

　　德雷瑟表示：「對潔薇來說，兩戶人家要能彼此相望，這樣才能呈現兩家的互動。要能用一個畫面就說明喬和羅禮之間

果園之家

　　很少有古蹟能像果園之家這樣散發著蓬勃生氣。這棟建築物是作家露薏莎‧梅‧奧爾科特的故居，亦是她撰寫《小婦人》的實際地點。建築體大約在十七世紀落成，兩層樓高的木造房屋是美國殖民時期的代表性建築，到了十九世紀，奧爾科特家讓它搖身一變，成了創意和自由思想的發源地。

　　奧爾科特一家於 1857 年正式搬入。當阿莫士‧布朗森‧奧爾科特購入此屋時，看起來最值錢的只有那兩百多英畝的土地和附帶的蘋果果園。土地上兩幢破舊的房子亟需整修。一般的做法應該是將房屋打掉重建。但布朗森卻花了近一年的時間將其修復，並將兩棟房屋打通，合併成一棟，藉此打造全家居住的空間。

　　一樓是奧爾科特家的客廳、廚房、餐廳和布朗森的書房，而布朗森就在此接待美國超驗主義派文學作家，諸如霍桑、梭羅和愛默生（梭羅和愛默生甚至會向小露薏莎分享手上讀物）。二樓則分別是布朗森和艾比蓋兒的臥房、安娜和露薏莎的臥房，以及麗茲和梅的臥房。1858 年麗茲過世，而她最愛的鋼琴一直放在客廳最顯眼的位置，這裡也成了全家人對她追憶和致敬之所在。客廳是安娜‧奧爾科特點頭接受約翰‧普拉特（John Pratt）求婚的地方，當時她穿著領口繡有蕾絲的簡單手工洋裝。

　　這架鋼琴和這套洋裝目前仍完好無缺地保存在果園之家。果園之家於 1912 年成為文學博物館，正式對外開放。這棟屋內有許多痕跡與故事描述的一致，像是喬在閣樓話劇中扮演羅德里戈（Rodrigo）時所穿的那雙咖啡色膝上靴。屋內除了許多當年的家具，牆上還有奧爾科特家族所繪的塗鴉、畫作和人物肖像等等。

　　果園之家終年對外開放，還舉辦許多活動，包括導覽行程、手工藝工作坊，以及「栩栩如生的歷史」節目，讓遊客可以模擬和奧爾科特家族成員進行互動。果園之家的執行總監珍‧特達斯特（Jan Turnquist）是《她們》不可或缺的幕後指導，她表示，曾到訪果園之家的貴賓包括美國前國務卿希拉蕊‧柯林頓與前第一夫人蘿拉‧布希（Laura Bush）。

　　特達斯特如此介紹：「這間屋子已經是許多書迷的朝聖地。只要有人喜歡《小婦人》或對這本書感興趣，來這裡就可以看到，屋內擺設幾乎與書中所述的場景一模一樣。這裡保有奧爾科特家族所有用過的物品，佈置得很有生活感，彷彿這家人才剛踏出家門一般。」

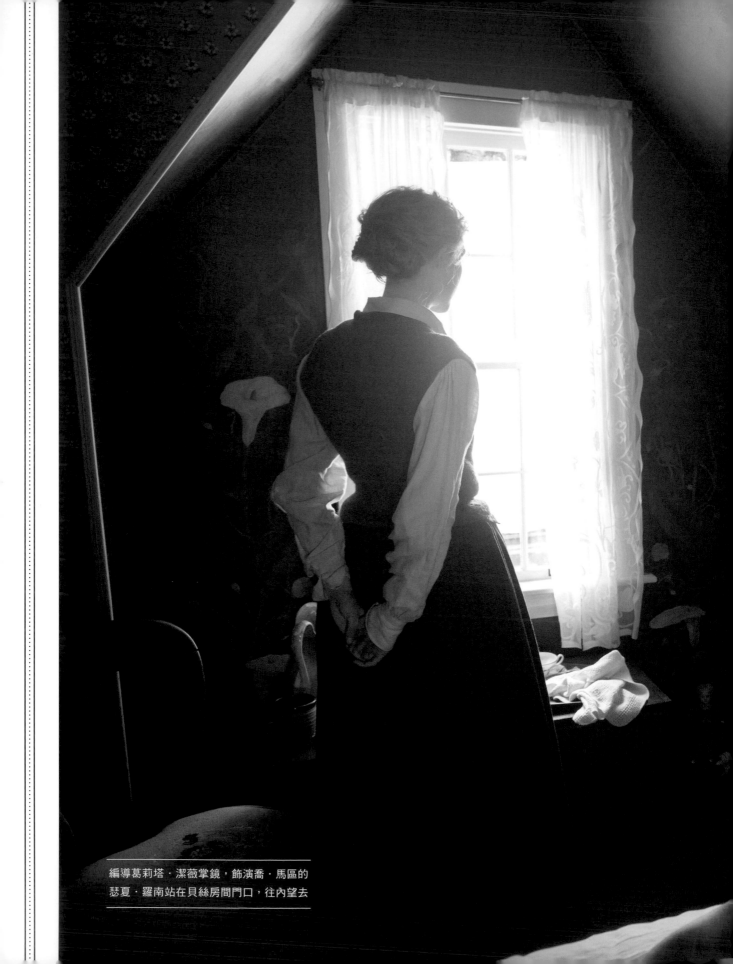

編導葛莉塔‧潔薇掌鏡，飾演喬‧馬區的
瑟夏‧羅南站在貝絲房間門口，往內望去

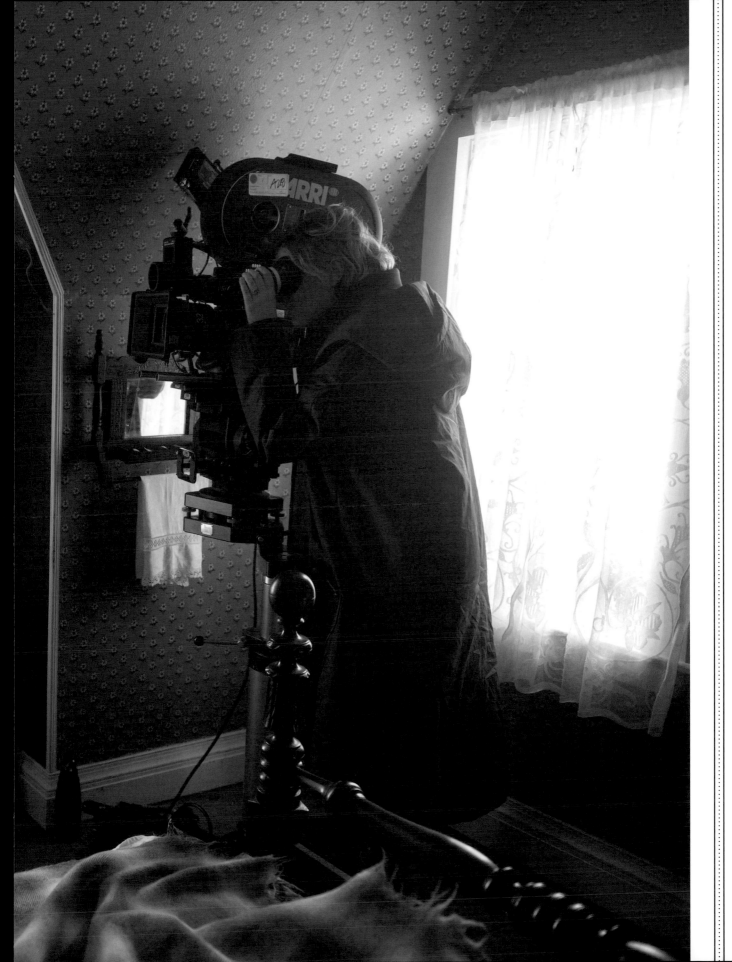

的親密，或是馬區家與羅倫斯家的情誼，這點很重要。這兩幢房子的外觀形狀，要能直接反映出兩家的關係。」

在康科德有一批建於1938年的房子，正好適合他們的標準。這棟有著五間臥室的歐風建築物座落在一塊十四英畝大的土地上，周圍是美輪美奐的花園和草皮。宮克與團隊便在這裡搭建了模擬果園之家的復刻建築。

他們花了大約十二週的時間搭建馬區家三層樓高的房子，為其外觀上漆並整理周圍的地景植物。宮克表示：「有許多佈景直接取材自奧爾科特的老家，也就是她實際的故居。我們搭的房子更大，但在空間與動線上，全都與故居一樣。整間房子只有一個顏色，色調較沉，可以融入周圍的自然景色之中，就像是原野上冒出的香菇。而它對面的羅倫斯豪宅，就像是在陽光下閃閃發亮的白袍騎士那樣顯眼。」

他補充：「我們想讓馬區家門口看起來像是個美麗的木雕盒子，因此在顏色上選了木質色調的棕色，一旦你把它打開，就會像是打開復活節彩蛋一樣，發現裏頭都墊著美麗的絲絨。」

一樓的空間（客廳、餐廳、廚房）有著十分活潑的動感，任何人一眼望去，就會愛上馬區家充滿生活感的佈置。這裡總是交談聲不斷，隨時都展現著活力。宮克說：「一樓的色彩繽紛，二樓有女孩們的臥室，會比較能展現個人的風格。閣樓最陰暗，卻充滿異常的活力與生氣。整棟房子就像是大自然的顛倒版本，大自然界通常底部顏色較深，而越往天空則越亮。這裡則是一樓充滿色彩，而越往上移動就會越進入單一顏色的空間。」

馬區家餐廳

馬區家客廳，聖誕節佈景

　　在馬區家，沒有任何一個角落會令人感到孤單。閣樓提供一個安靜、與世隔絕的空間，讓喬得以安心寫作，但這裡同時也是姐妹們即興劇場的演出場地，更是她們秘密俱樂部的集會場所。因此，這裡佈滿了道具、戲服，還有她們自行製作的刊物。宮克說：「當時人們沒有電動玩具也沒有手機，這就是她們消磨時間的方式。」

　　場景佈置師克萊爾·考夫曼（Claire Kaufman）用四姐妹的元素單品來裝飾閣樓。她說：「艾美是一位很有才華的藝術家，因此我們沒有用真正的垂簾來佈置閣樓，而是在牆面畫上大片的垂簾。女孩們都會使用閣樓，因此我們希望用她們各自的物品裝飾那個空間。我們也把女孩們的手作品放在這裡，也收集了天然的樹枝，還有她們從野外摘來乾掉的花。我讓閣樓裡的花多一些，而廚房則是多一些草本植物，可以直接入菜。閣樓裡還有瑪格的縫

紉器具、喬寫作用的所有器具，還有貝絲會喜歡的音樂劇用的小樂器。」

　　為了要打造出羅倫斯家的豪宅，劇組還特地到麻州蘭卡斯特（Lancaster）一棟1904 年建造的莊園中取景，那裡的寂寥感正是他們所需要的。德雷瑟說：「我們想在羅倫斯家內部打造巨大的空間感，讓屋內的成員彼此更為疏離，能夠體現寂寞的感覺。羅倫斯家整體的色調較暗，照明也不一樣，氣氛會顯得蕭穆。」

馬區家搭景的外觀

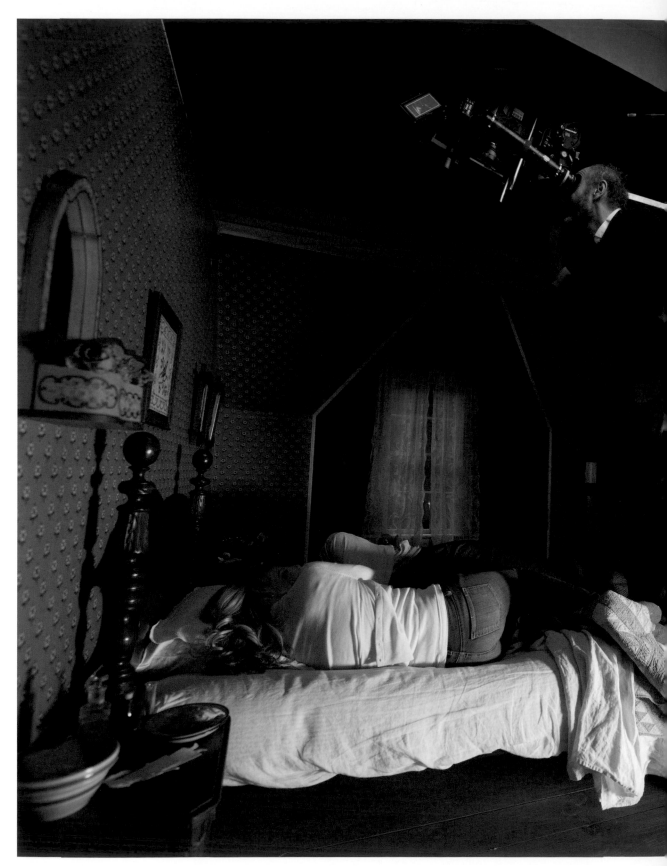

（左頁圖）替身演員在貝絲和艾美的房間，
協助劇組進行燈光調整

宮克補充說明：「我不想說這裡沒有溫暖，但我們希望觀眾可以感覺到羅禮很羨慕馬區家的溫暖，也欣羨馬區家的家人之間那種親密的情誼與革命情感。我們希望觀眾能感受到，羅禮居住的環境雖然堂皇，但他卻不快樂。」

考夫曼選擇使用巨大、華麗的家具來佈置這個家：「我找到一個義大利製的深色雕像，我們也使用很多墨綠色布料和珠寶來裝飾垂簾與內飾。我們很幸運地找到這個大房間，家具在比例上可以放大許多。家具不能塞滿空間，只要使用幾件來重點裝飾整個空間，就能打造絕美的氛圍，加深空間的寂寥感與華美感。對比之下，馬區家住了四個女生，因此生活空間會顯得豐富許多，會有很多新奇有趣的物品，並以多重層疊的概念去呈現。」

羅倫斯豪宅外觀

貝絲走進羅倫斯宅邸

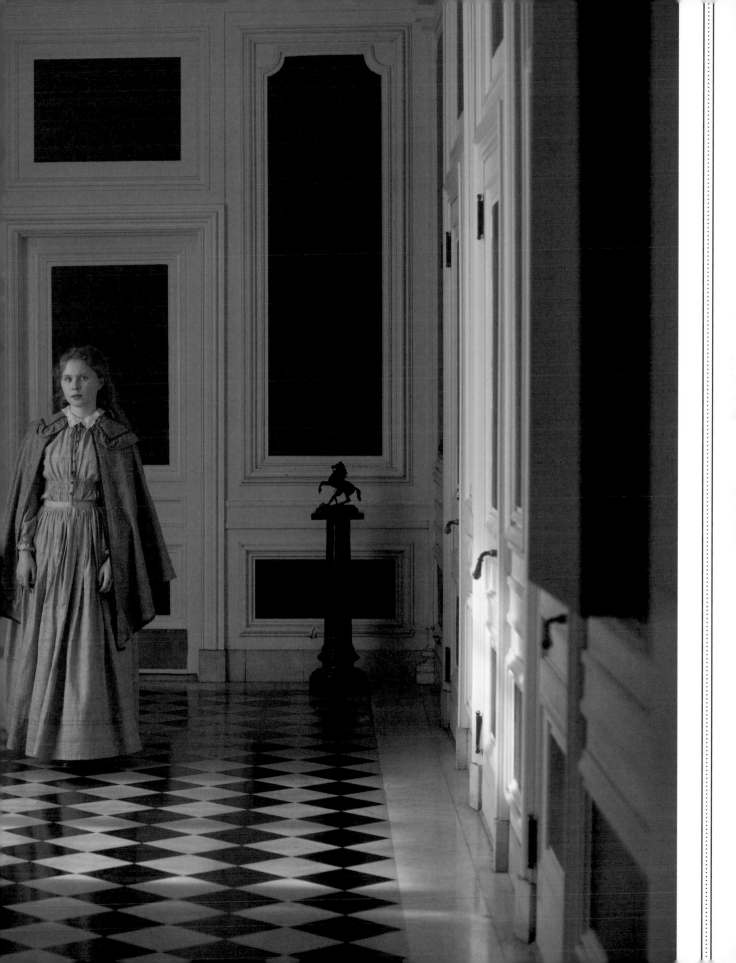

《火山週報》辦公室一景

用波士頓詮釋紐約和巴黎

在電影開頭，喬向《火山週報》（*Weekly Volcano*）的戴斯伍先生（Mr. Dashwood）成功售出她的寫作後，開心地在 1868 年的紐約街道上狂奔。為了這場戲的街道場景，劇組在麻州羅倫斯（Lawrence）花了約六週的時間，才完成搭景。雖然很花時間，但做得正確比什麼都重要，因為那一幕實在太重要。場景佈置師克萊爾‧考夫曼說：「實際拍攝時間只有一天，但這場卻非常重要，因為這就是電影的開場。我想藉由細節說服觀眾：這些角色真的生活在這些地方，因為場景看起來都如此真實。」

《她們》的鏡頭也帶著觀眾來到巴黎的大道和精品店，實際上卻沒有真正離開美國新英格蘭。許多充滿歐洲風情的場景，都是在麻州伊普斯威奇（Ipswich）充滿歷史氛圍的遠恩家族莊園（Crane Estate）所拍攝。這片 2100 英畝的土地是以一位芝加哥實業家遠恩（T. Crane）命名，它提供了無與倫比的景色，共分為三大區：城堡丘（Castle Hill）、遠恩海灘（Crane Beach）和遠恩野生動物保護區（Crane Wildlife Refuge）。

（右頁上圖）臨時演員讓當年的紐約街道活了起來
（右頁下圖）精細的場景佈置完美打造出《她們》的紐約場景

喬與拜爾教授爭執後，
滿心挫折地走在紐約後巷

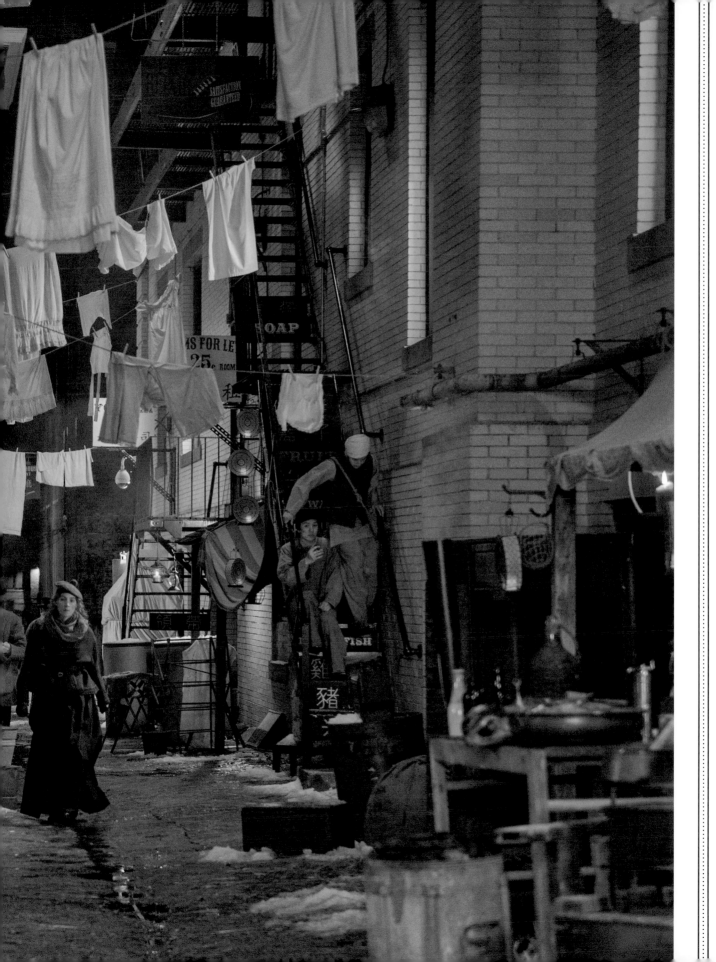

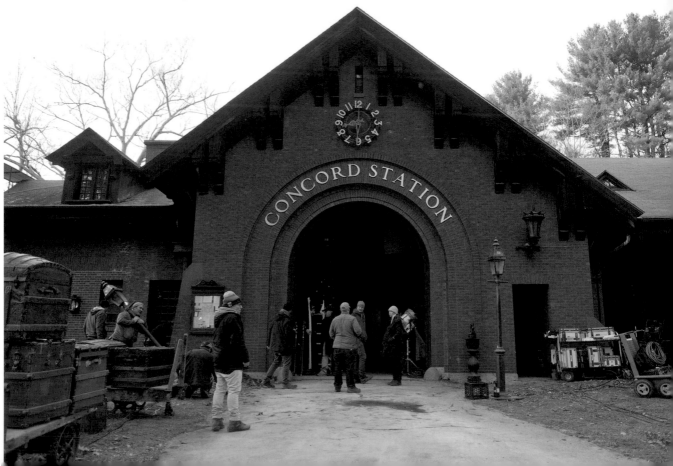

佛蘿倫斯‧普伊和梅莉‧史翠普準備拍攝在巴黎街頭乘坐馬車的橋段

在城堡丘上，座落著斯圖亞特風格莊園，莊園內共有五十九個房間，由大衛‧埃德勒（David Adler）所設計，室內擺設著各時期的古董收藏。美術指導傑斯‧宮克表示：「花園到處都花團錦簇，範圍之廣，著實令人讚歎。那真是個獨一無二的仙境，讓人宛如置身歐洲。」

為了呈現羅禮與艾美兩人於1868年的除夕下午在巴黎重逢的一幕，劇組造訪了哈佛大學的阿諾樹木園（Arnold Arboretum）。這座園區建立於1872年，一直以來都是私人園區，僅作為植物研究之途，從來不曾出借作為拍攝場地。拍攝場地經理德雷瑟表示：「因為是拍攝經典名著《小婦人》的改編電影，而這部文學小說又對環境保護的議題有些著墨，所以地主才願意開放讓我們拍攝。」

阿諾樹木園內的陳年大樹數量極多，又有一個寬敞的散步空間，有助於打造十九世紀中葉巴黎都市的公園場景。當馬車和上百名穿著當代服裝的臨時演員現身於現場，真的給人一種時光倒流的錯覺。唯一具有現代感痕跡的，只有現場供應的食物。「我們在馬車上吃洋芋片。」飾演艾美的佛蘿倫絲‧普伊開心地說：「我竟然跟梅莉‧史翠普在馬車上吃洋芋片。這太不真實了。」

（左頁上圖）康科德火車站內一隅
（左頁下圖）劇組人員準備佈置康科德火車站站外一景

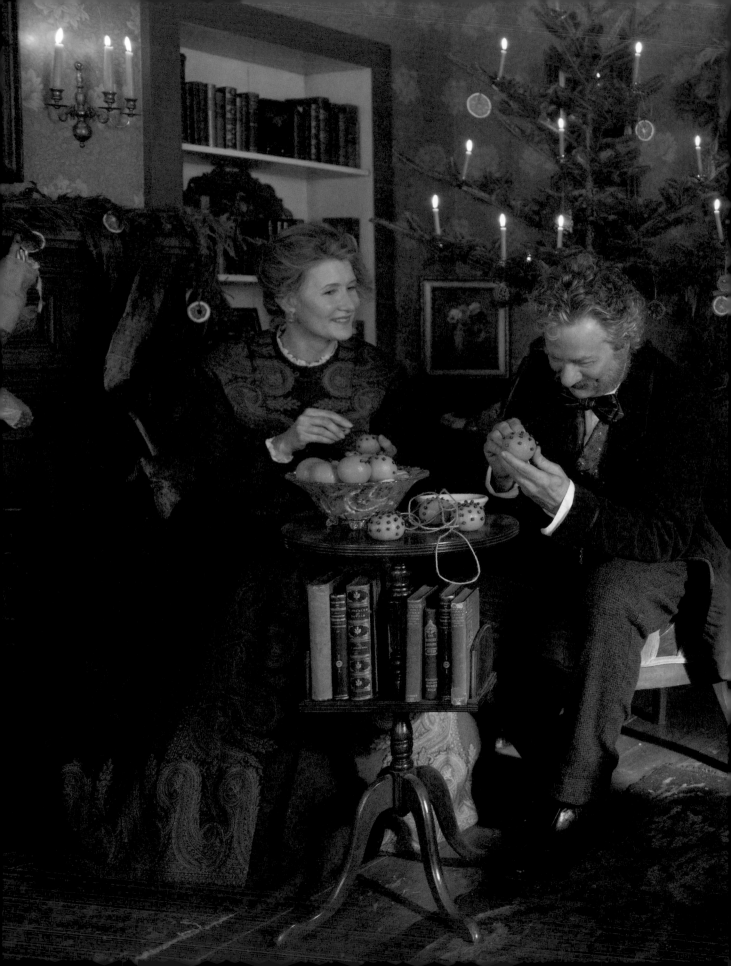

第七章

馬區家的
日常生活

※

「我現在寧可喝咖啡也不要聽人家諂媚。」

——艾美·馬區

編導葛莉塔・潔薇在現場進行指導

馬區家族什麼都自己來的精神，觸及生活各個層面，有時是不得已的，有時只是純粹帶著實驗精神。瑟夏・羅南表示：「馬區姐妹們有時在家裡過著一種波西米亞風格的生活。她們情感豐富，喜歡用非常自由又創意的方式呈現自己對生活的熱情。」

聖誕節是最能展現她們藝術天賦的時節，由於錢不多，無法購買裝飾品，她們需要使用生活中的自然元素來妝點生活空間。場景佈置師克萊爾・考夫曼表示：「我們想要把戶外的元素帶進室內，同時也想要呈現馬區女孩們富有想像力又創意的一面。由於聖誕節的裝飾無法用錢買，我們必須研究她們生活中可應用的素材有哪些。」

考夫曼用松樹葉的花環佈置場景，也使用水果、小點心，甚至是真正的蠟燭裝飾聖誕樹。在電力尚未發明的時代，油燈及蠟燭除了能點亮住家，也是最主要的室內裝飾品。

考夫曼說明：「我們刻意找了一顆瘦長的聖誕樹，葉子並不茂盛，也不是假樹。我們用蠟燭、橘子乾及爆米花裝飾它，這樣做能夠最貼近當時人們的做法。這棵聖誕樹能真實反映過去人們的過節方式。」

（上圖）馬區家族的聖誕樹細節
（右頁圖）艾瑪・華森、瑟夏・羅南、佛蘿倫絲・普伊與艾莉莎・斯坎倫共同飾演可愛的馬區姐妹們

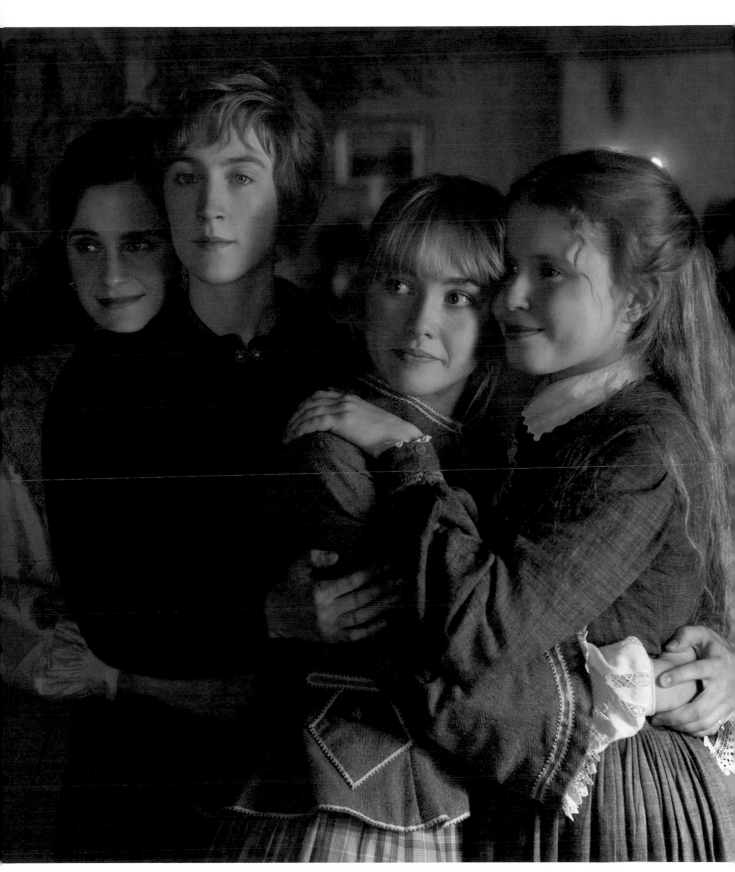

食品設計師克莉絲汀‧托賓（Christine Tobin）致力於打造當代的餐點。她表示：「當時的食物作法很簡單，我們可以使用家中後院的自然素材，為食物增添色彩與風味。馬區家族喜歡用戶外的元素來裝飾蛋糕及餐盤，畢竟他們錢不多，無法去購買漂亮的緞帶或其他裝飾品。」

正式拍攝前的三個禮拜，托賓被賦予一個重大任務：為場景準備大量食物。她自製了幾十罐藍莓蜜餞；覆盆莓、藍莓和綜合莓果醬；醃漬水梨和醃黃瓜。光是為了打造艾美和同學為萊姆瘋狂的那一幕，就製作了超過六十顆的醃漬萊姆。（醃漬萊姆看似奇怪，但於1860年代成為流行，一顆只要一分錢，深受小孩們的喜愛。）

托賓為了這部片研究了許多19世紀的食譜。現代許多名廚流行「農場到餐桌」的經營理念，這在19世紀可以說是常態。另外，她也採納了「少即是多」的

（右頁上圖）用來裝飾馬區家聖誕餐桌的材料
（右頁下圖）聖誕節早晨，餐桌上擺滿馬鈴薯、臘腸與水果

烹飪哲學。她說：「我們使用本地的新鮮食材，再用基本的烹飪技巧去烤、去煮。奧爾科特家裡的後院種著蘋果樹和各樣蔬果，所以他們常使用家裡現成的食材去煮飯。我們就以那個年代的生活方式去發想食譜。」

托賓採買食材的同時，也會順手去採買適用於聖誕節場景的裝飾品，她說：「我到了當地的農場，看到快變成堆肥的食物，像是熟透的水梨，就會問農夫：『我可以把它們全部帶走嗎？』因為我們的目標是要找到看起來被放了一陣子的食物。當時人們家裡沒有冰箱，桌上的食物或多或少都會長著一些斑點。雖然有點醜，卻能使整個場景更加真實而美麗。」

為了彰顯出羅倫斯家與馬區家經濟景況的不同，道具專家大衛‧葛立克提議：

馬區家聖誕節早晨的餐桌

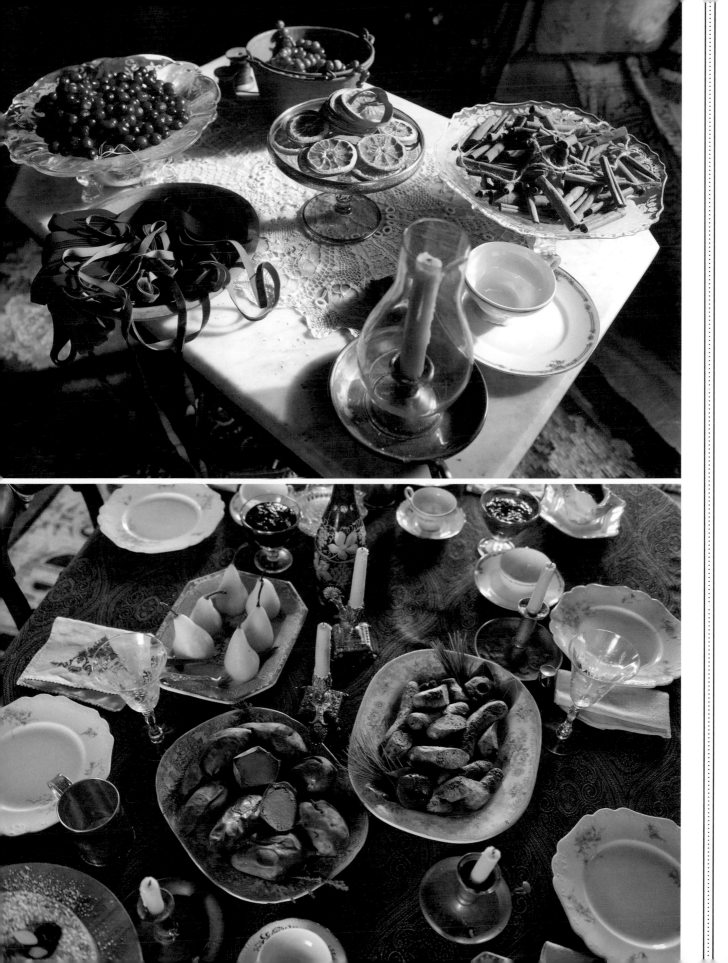

為兩個家分別準備不同的麵粉。葛立克解釋：「我們在羅倫斯家中會使用白麵粉，在馬區家中會使用黑麵粉，來顯示兩家經濟程度上的差距。普通家庭不會使用白麵粉，因此馬區家也不可能有太多白麵粉出現在日常生活或烹飪當中。」

糕餅類食物是唯一的例外，托賓與波士頓最高級的烘焙坊合作，與廚師卡洛琳·懷特（Carolyn White）為每天的拍攝場景提供大量的家常點心。

托賓說：「這部電影中的烘焙食品，靈感主要來自現代倫敦的食譜，因為我們若要一道一道品嘗古老的點心，大概會花掉一輩子的時間。而過去所使用的麵粉與現在所使用的麵粉，也存在著極大的差異，當時烘焙方式使用較多的蛋，較濃稠，但那樣的食物並不可口。若是完全依照當代的方式去烘焙，我們可能也無法做出那麼漂亮的蛋糕。」

在電影前半段，馬區家桌上擺滿了驚喜：各式各樣的糕餅、糖果和冰淇淋。這都要感謝他們富有且慷慨的鄰居：羅倫斯先生。其中最精緻的莫過於冰淇淋。在當年，冰淇淋並不是人們在日常生活能享用得到的甜點。葛立克解釋：「在 1860 那個年代要產出這麼多的冰淇淋，既耗時又花錢。首先你需要製作它，製作完還需要保冰。」

托賓為了這一幕，一共準備了三大桶二十五加侖的手工冰淇淋。托賓說：「劇

出現在莫法特家舞會上的美麗蛋糕

食品設計師克莉絲汀‧托賓、道具管理助理摩根‧金恩及葛蕾絲‧葛立克共同擺設聖誕饗宴

克莉絲汀‧托賓為馬區家族的聖誕餐
做最後的佈置

本具體註明冰淇淋是粉紅色的，這會讓女孩們都非常開心。」為了保冰，葛立克和托賓將冰淇淋挖到預先準備好的的鐵碗，再用乾冰維持低溫。拍攝時，只要桌上的冰淇淋融化，他們就用鐵碗的冰淇淋去替代。托賓解釋：「這麼重要的一幕無法使用假的冰淇淋，不然一切就會失真。即便冰淇淋稍微融化了一點也沒關係，因為那個年代就是這樣。」

馬區家的
日常料理

❋

「我會再多學一點烹飪，
當成我的假日任務，
我相信以後我也能辦一場成功的晚宴。」

──喬·馬區

馬區家為聖誕節精心佈置的餐桌

薄荷冰淇淋

份量：約 1 公升

薄荷冰淇淋是劇本中最關鍵的食物。當馬區姐妹們回到家時，她們發現餐桌上擺滿了豐盛餐點與冰淇淋。導演強調，冰淇淋一定要是粉紅色的。

場景中的冰淇淋是由波士頓當地營業一百多年的清教徒冰淇淋公司（Puritan Ice Cream）純手工製作，尤其適合十九世紀的場景。

鏡頭前的冰淇淋都是真的，一個大碗可以裝超過五十球，且拍片過程必須不斷換掉已融化的冰淇淋，動作要非常迅速。有些冰淇淋會沿著碗邊滴下來，必須趕快處理。光是為了拍攝冰淇淋，劇組就用掉了七十五加侖的冰淇淋。

很多演員都驚訝劇組使用真正的食物拍攝，他們通常會問：「這真的可以吃嗎？」拍攝結束後，我最喜歡與人分享美麗的食物。正因為電影中呈現的冰淇淋是真的，我們才能看到演員們享用冰淇淋時幸福的笑容。

——食品設計師 克莉絲汀・托賓

3/4 杯糖	1 杯高脂厚奶油
2 顆蛋	2 茶匙薄荷萃取物
1 大湯匙玉米澱粉	6 滴紅食用色素
2 杯「半對半」鮮奶油	3/4 杯壓碎的薄荷糖
（一半全脂奶，一半鮮奶油）	

首先，在一個中型碗裡將糖與蛋混合，直到變成濃稠的淡黃色。放入玉米澱粉，將碗暫放一旁。

將半對半奶油放入中型平底鍋，用中火煮滾，緩慢地將半對半奶油打入盛有蛋糖混合液的中碗裡。攪拌完成後，再將整碗食材倒回平底鍋，轉小火，並用攪拌器或木湯匙攪拌，直到鍋中食材變得濃稠。將平底鍋移離火源，並將內容物透過過濾器倒進另一個乾淨的大碗。待其稍微冷卻後，再拌入高脂厚奶油、薄荷萃取物及食用色素。

用保鮮膜蓋住碗，將奶油冷藏一整晚。

把壓碎的薄荷糖攪入冰奶油，再依照冰淇淋機的指示操作。完成後，冰淇淋會呈奶昔狀，如果想要吃到口感更厚實的冰淇淋，則需再冷凍兩個小時以上。

覆盆莓派

份量：16 個

　　覆盆莓派是馬區家的家常料理，濃郁的覆盆莓醬搭配酥脆的奶油餅皮，是馬區太太最喜歡做的一道甜點。這道甜點與其他馬區家的甜點一樣，最後都會灑上糖粉。

—— 食品設計師 克莉絲汀·托賓

派皮部分
1 杯麵粉
2 茶匙砂糖
鹽少許
1/2 杯冷藏塊狀無鹽奶油
1/4 杯冷水

餡料部分
覆盆莓果醬（派餡）
牛奶（塗在派表層）
糖粉（灑在派上用）

　　製作派皮：在大碗中放入麵粉、糖、少許鹽及塊狀奶油，再用手或麵團切刀將奶油與麵粉攪拌，直到混合物狀似麵包屑。將水以一次一茶匙的量混入，攪拌至呈麵團狀，小心不要讓麵團太乾。用手壓平麵團，蓋上保鮮膜，冷卻至少兩小時以上，最好放過夜。

　　烤派：將烤箱預熱至約 180°C，將麵團擀平至高約 0.7 公分的厚度，用直徑約 8 公分的圓形餅乾模具或玻璃杯切出圓形。將一茶匙的覆盆莓醬放在圓形麵團中央，邊緣刷上牛奶，再用另一個圓形麵團蓋上。輕輕壓緊，為了確保真的密封，可用叉子背面壓平。再於表層刷上牛奶，撒上糖粉。剩餘的麵團重複以上步驟即可。

　　將派放在烤盤上，放進烤箱烘烤 20 至 25 分鐘，直到底部呈金黃色。

醃漬萊姆

份量：10 到 12 顆萊姆

醃漬萊姆的製作方式比想像中簡單，只需要一點點耐心就能完成。對於十九世紀新英格蘭地區的孩子們來說，吸醃漬萊姆是一大樂趣。

——食品設計師 克莉絲汀·托賓

10 到 12 顆萊姆 一大桶猶太鹽

將萊姆水洗，並將頭尾去掉。每一顆萊姆用刀劃上 X 形狀，每刀需切到萊姆肉的表層，再用鹽將切痕填滿，鹽放得越多越好。

把萊姆塞進罐子裡封好，將罐子放在陰涼處 12 小時。把萊姆取出，用力將其中汁液擠到罐子裡，再將萊姆放回罐中。連續兩到三天重複以上步驟，直到萊姆浸泡在滿滿的萊姆汁中。

把罐子放在陰涼處，一個月後即可食用。

馬區太太的生日蛋糕

份量：1 個蛋糕

為了彰顯馬區家族對大自然的熱愛，連簡單的蛋糕都會使用自然的元素來裝飾。

這個場景拍攝的時間正好是波士頓的秋天，我的女兒夏洛特在牙買加池塘（Jamaica Plain Pond）及森林丘墓園（Forest Hills Cemetery）撿了許多美麗鮮豔的落葉送給我，這是我們母女關係親密的一刻。我希望這個蛋糕能夠表達出滿滿的親情與感謝之情。我相信當你投入情感，完成這道料理時，它會釋出特別的能量。

電影中的蛋糕是由喬和她的學生一起做的，過程混亂又好玩。這是個很簡單的戚風蛋糕，淋上香醇的蛋白奶油霜，為了讓蛋糕看起來不那麼工整，我選擇不切片。當然，你也可以將蛋糕切成你喜歡的樣子，或填上糖霜、果醬或凝乳，全看你喜歡怎麼去呈現。

——食品設計師 克莉絲汀・托賓

蛋糕體部分
7 顆蛋，蛋白蛋黃分開
1/2 茶匙塔塔粉或 1 茶匙檸檬汁
1 又 1/2 杯糖，分開放
2 杯未漂白麵粉
2 又 1/2 茶匙發酵粉
3/4 茶匙鹽
1/2 杯植物油
3/4 杯牛奶（全脂或脫脂）
2 茶匙香草萃取液

蛋白奶油霜部分
3/4 杯蛋白液
6 杯糖粉
1/2 茶匙鹽
3 杯室溫無鹽奶油
2 大湯匙香草萃取液
1 茶匙杏仁露

製作蛋糕：將烤箱預熱至約 165°C，準備好一個直徑約 25 公分的不沾戚風蛋糕模或兩個直徑約 23 公分的不沾圓形蛋糕模。如使用兩個圓形模，建議將烤架放在烤箱的正中央處；若使用戚風蛋糕模，則建議將烤架放到中間偏下處，防止烘烤中的蛋糕頂部觸碰到烤箱本體。

在一個碗中，將蛋白中加入塔塔粉或檸檬汁，打到呈泡沫狀。緩慢地將 1/2 杯的糖加進碗中，並一邊攪拌，直到變黏稠且呈光澤。完成後先放置於一旁。

攪拌剩下的 1 杯糖、麵粉、發酵粉及鹽，此為乾粉碗，先並放置一旁。在另一個

碗中，攪拌油、牛奶、蛋黃及調味料，直到呈淡黃色，並加入剛剛攪拌好的乾粉碗內容物，再用立式攪拌機以中速攪拌兩分鐘至內容物完全混合。若使用手持攪拌機，會需要更久時間。

用打蛋器輕輕地將已打好的蛋白以翻拌法混拌，務必確保食材已充分混合。最後將混合物倒入蛋糕模中。

若使用戚風蛋糕模，烤 50 分鐘後，再將溫度調至約 180°C。烤 10 分鐘，或直到牙籤戳入後拔出來沒有任何殘留物。

冷卻蛋糕：先將蛋糕模顛倒 30 分鐘，再用一把薄刀使蛋糕與模具分離。若使用戚風蛋糕模，將蛋糕模中間的管子穿過細長的瓶口，立於瓶子上。蛋糕模朝上，蛋糕朝下的冷卻方式，最能讓蛋糕體蓬鬆。

製作蛋白奶油霜：用附有攪拌槳的立式攪拌機低速攪拌蛋白、糖粉及鹽，直到糖粉完全濕潤。關掉攪拌機，並用橡膠刮刀將混合物刮到碗中央，再用攪拌機以中速攪拌 5 分鐘。

5 分鐘後，將攪拌速度調整成中低速，開始以 1 到 2 茶匙的量漸漸放入室溫奶油，奶油放完後，再混入香草萃取液。關掉攪拌機，用橡膠刮刀將攪拌機中的混合物刮到碗中央，再以中速攪拌 10 分鐘，直到奶油霜變蓬鬆。

組合：將冷卻的蛋糕放在盤子上，淋上奶油霜。若做了兩個蛋糕，還可以將糖霜、果醬或凝乳塗在蛋糕夾層中。最後按喜好，使用自然元素為蛋糕裝飾。

蔓越莓果醬

份量：8 罐 16 盎司的果醬

在新英格蘭地區拍攝這一幕時，天氣異常溫暖，四處飛滿黃蜂，但當天竟然沒人被叮，真是奇蹟！

果醬的做法非常簡單，這一幕以寒冷的季節為背景，蔓越莓是當季最適合讓馬區媽媽做成果醬的新英格蘭水果。酸性一旦與糖結合，會使蔓越莓口感變得稍鹹，適合塗在吐司上，或是當作烤肉的佐料。

——食品設計師 克莉絲汀・托賓

10 盎司的蔓越莓	2 杯糖

將蔓越莓與糖放入底部加厚的平底鍋，以中大火加溫，每過幾分鐘就攪拌一下，直到糖完全溶解且莓子釋放出水分，如此持續 12 到 15 分鐘。為了讓口感更滑順，把加熱過後的梅子冷卻再放進果汁機，蓋子拴緊，以高速攪拌至莓子和莓子皮完全攪碎。

將莓醬放回平底鍋，用中火加溫，每幾分鐘攪拌，以防底部燒焦，煮 20 到 25 分鐘，直到莓醬變濃稠，能附著於湯匙的背面之上卻不滑落。

煮完後，將平底鍋移開火源冷卻，把蔓越莓醬倒進玻璃罐。在冰箱中能保存至少 3 個星期。

肉桂糖粉蘋果麵包

份量：一條麵包

蘋果麵包是電影中第 23 幕用來裝飾背景的食物之一，瑪格此時正開始學習為家人做料理。這個食譜所做出來的麵包會讓麵包表層有些不規則的皺褶，能暗示尚嫌生澀的料理技巧。新英格蘭地區盛產大量的蘋果，於是我們使用大量蘋果來製成各式各樣的麵包、酥餅及派。據了解，奧爾科特家族十分喜歡糖與甜食，因此食譜中也使用大量的糖粉及肉桂。

雖然這道甜點默默地被放在角落，但劇組人員和導演都非常愛它。拍攝的最後一天，我送給導演一整條肉桂糖粉蘋果麵包來表達我的感激。食物就是愛的禮物。

——食品設計師 克莉絲汀・托賓

蘋果麵包部分
1/2 茶匙猶太鹽
1/2 茶匙發酵粉
1 又 1/2 杯麵粉
1/2 室溫奶油
1 杯紅糖
1/4 杯糖粉
1/2 大湯匙肉桂

2 顆蛋
1 大湯匙香草萃取液
1/2 杯牛奶
1 顆蘋果，去皮切碎

肉桂糖粉部分
1 茶匙肉桂
1 大湯匙糖粉

製作蘋果麵包：將烤箱預熱至約 180°C，預備約 23X13 公分的麵包烤盤，在烤盤上噴灑烹飪噴霧油，鋪上烤盤紙，再噴灑一次，然後放一旁。

將鹽、發酵粉及麵粉攪拌，攪拌後先放一旁。

使用立式攪拌機將奶油、兩種糖及肉桂以中速攪拌 2 分鐘，適時將碗邊刮乾淨。攪拌後加入蛋及香草，持續攪拌至混合物變滑順，過程中要不斷將碗邊刮乾淨。

將攪拌機降至低速，交錯放入麵粉及牛奶，以麵粉開始及結束，持續攪拌至完全混合。最後加入蘋果，混合完成後，倒入烤盤。

製作配料：混合肉桂和糖粉後，灑在麵糊上。

將麵糊烘烤 50 到 55 分鐘，直到牙籤戳入後拔出來沒有任何殘留物。烤完後，靜置麵包在烤盤上 10 分鐘，再放到鐵架上冷卻，等麵包變成常溫後即可享用。

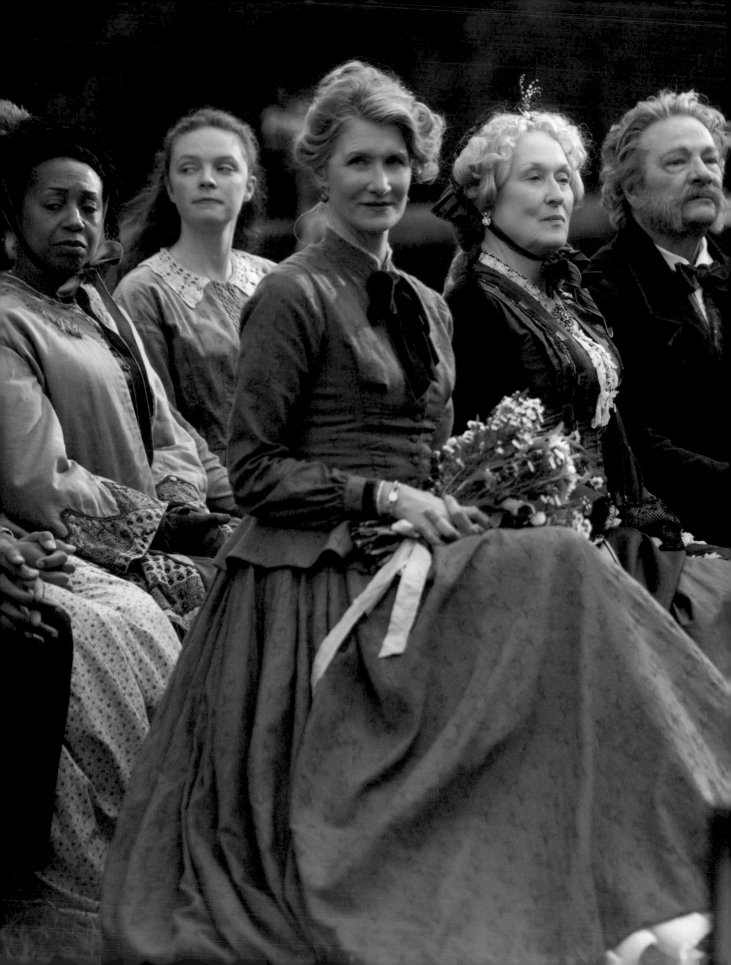

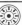

馬區家四姐妹的第一場婚禮

「我不想要一場時髦的婚禮，只希望把焦點放在我和我所愛的人身上。
在他們面前，我希望能夠表現出他們最熟悉的一面。」

——瑪格·馬區

1865 年，一個美麗的春天，陽光普照，百花齊放。瑪格·馬區與約翰·布魯克舉辦了一場簡單但感人的婚禮儀式，婚宴則以野餐型式舉行。羅禮與貝絲共舞，馬區太太與馬區先生共舞，然而喬卻站在一旁，拉著提琴，嘗試平息心中的難過與不捨，因為瑪格即將離開家中。（讓喬更難過的是，富有的馬區姑姑選擇帶艾美而不是喬到歐洲。）

編導潔薇將婚禮場景設在康科德的郊外，突顯馬區一家人對大自然的熱愛。這場婚禮並不符合當時社會文化，但卻能反映出馬區家族不與俗同的特色。道具管理師大衛·葛立克表示：「我們想要設計一場類似家庭聚餐又帶有北歐風格的婚禮。那個時代的婚禮，雙方會先跳柯第永舞（cotillion）。婚禮一定是由家人包辦來進行，新郎新娘只要沿著走道進場就可以了，和現在的婚禮文化完全不一樣。」

（上圖）編導葛莉塔·潔薇與劇組觀看拍攝現場
（左頁圖）馬區太太、馬區姑姑及羅倫斯先生列席瑪格與約翰的婚禮

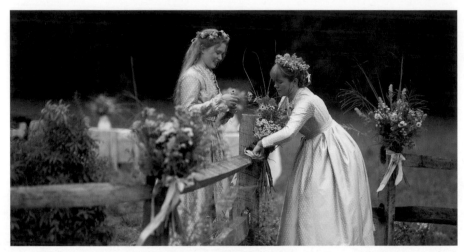

貝絲與艾美為婚禮摘採鮮花佈置

　　那個時代不流行婚戒，男方不會戴戒指，女方會自行決定。瑪格與約翰給彼此的誓言真情流露，誓言內容是由飾演瑪格與約翰的艾瑪·華森和詹姆士·諾頓共同撰寫。華森說：「瑪格的誓言不是什麼華麗的說詞，她只是說出她想與約翰共度一生的原因，像是：你在我父親生病時照顧他，你非常敬重我的母親，你照顧我的姐妹們，如同照顧自己的一般。」

　　諾頓因一時忘記，而得趕在最後一刻把誓詞寫完。諾頓說明當時的情況：「拍攝婚禮那幕的前三天，我發現艾瑪讀了很多相關書籍，非常認真看待這件事。因此我花了最後三天的時間，研究美國超驗主義者是如何看待愛情與婚姻，試圖以約翰這樣年輕的超驗主義者的角度來寫我的誓詞。這真是一場特別的知性之旅。」

　　婚禮一幕當天，諾頓坦承自己實在很緊張，尤其是要在一群國際巨星前演出。他說：「艾瑪讀她的誓詞，我讀我的，應該說瑪格讀她的誓詞，約翰讀他的。我承認自己當下很恐慌，現場站著一群知名演員盯著我瞧，我們又要讀出自己寫的誓詞。但這是珍貴又難忘的回憶。」

（右頁上圖）馬區太太、馬區姑姑及馬區先生於婚禮結束後輕鬆聊天
（右頁下圖）詹姆士·諾頓飾演的約翰·布魯克與艾瑪·華森飾演的瑪格·馬區站在新居外
（後續跨頁圖）馬區家族及親朋好友們在瑪格與約翰的婚禮上共舞慶祝

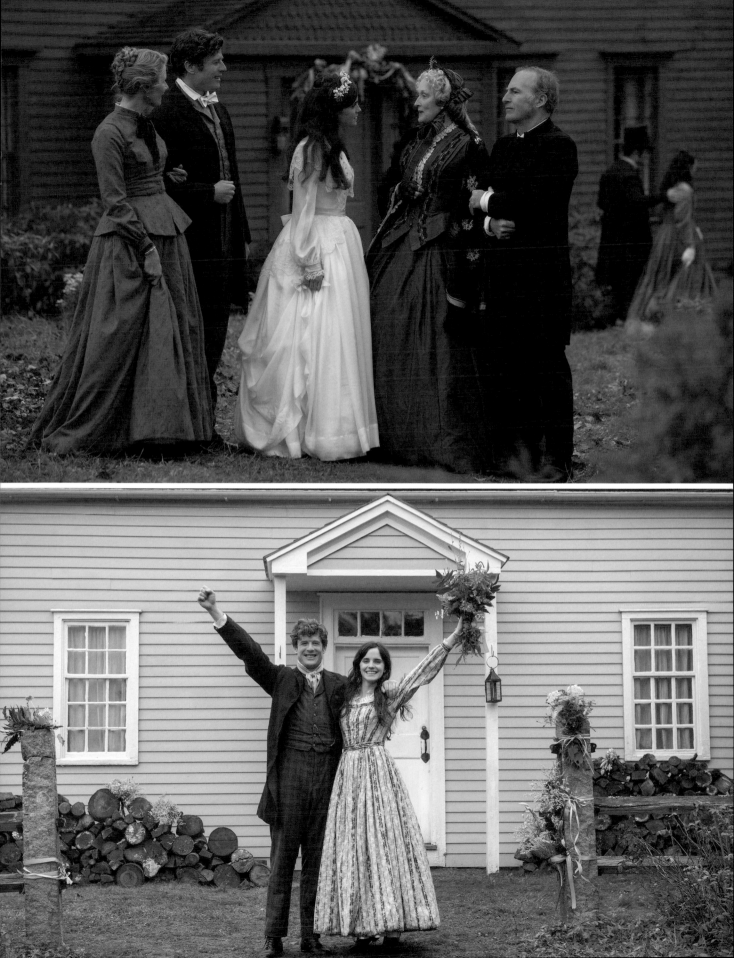

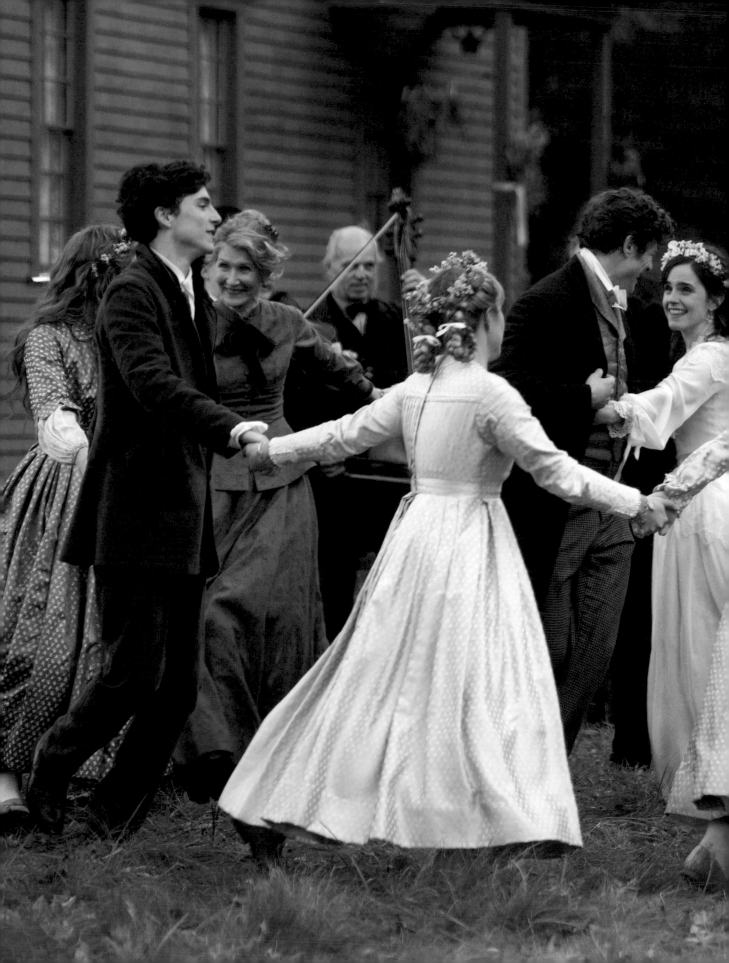

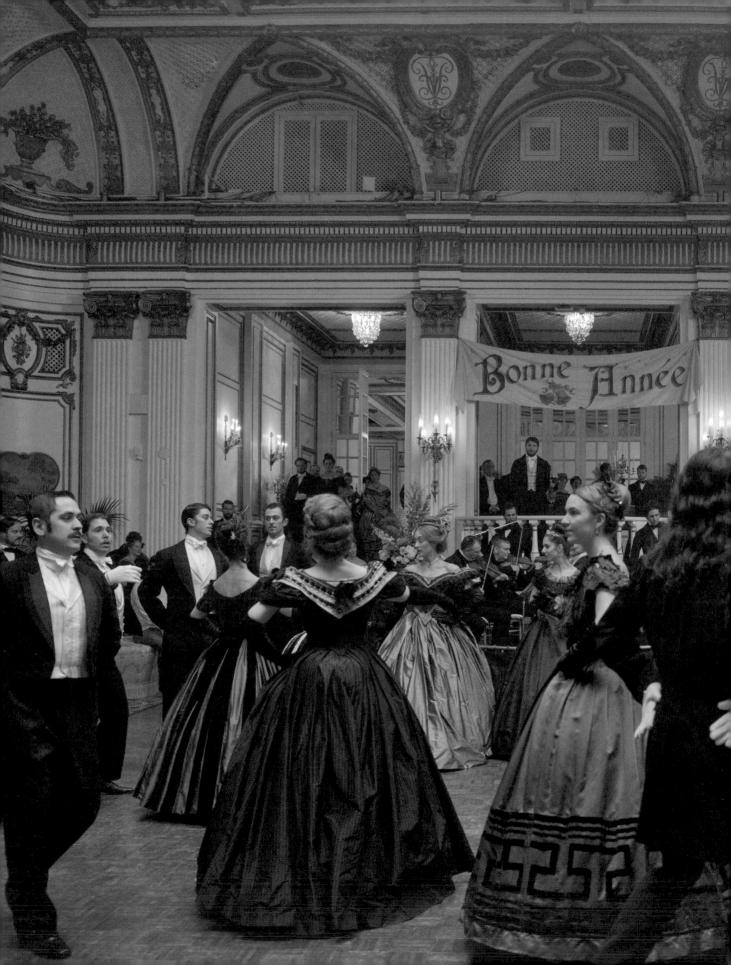

第八章

———

與我共舞

✳

———

「我很失望自己不是男生。」

———

——喬・馬區

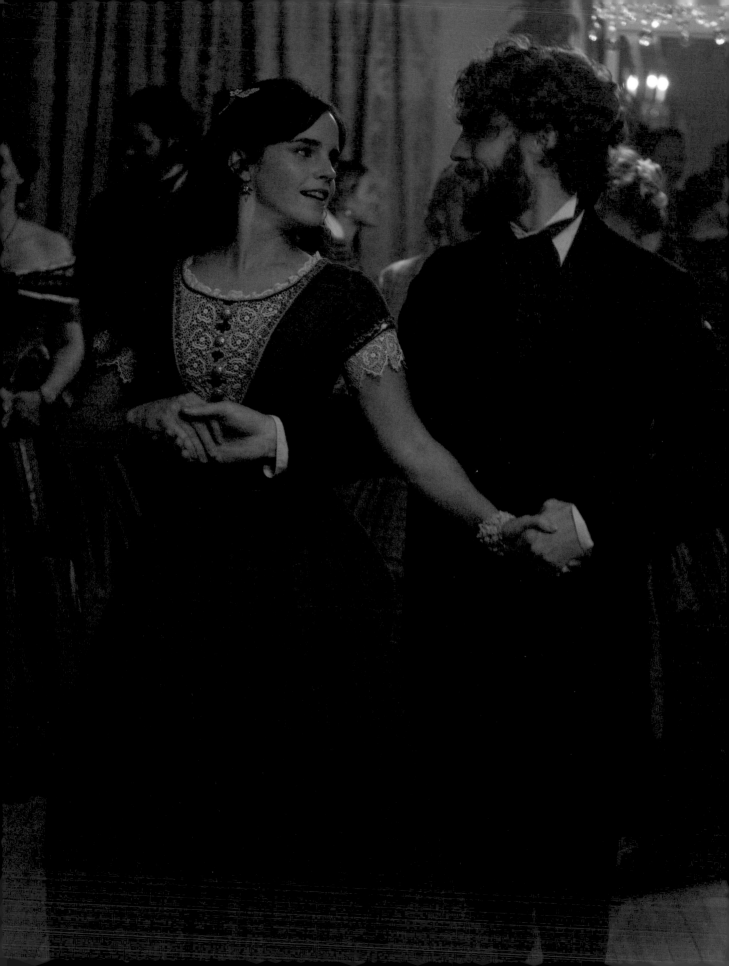

喬站在角落，看著瑪格在賈汀納家的舞會上起舞

1861 年的除夕是個重大日子，喬跟著瑪格參加賈汀納家族舉辦的舞會，瑪格與朋友莎莉在舞會中玩得盡興，但喬卻只想躲起來。一名紅髮男士積極找她跳舞，喬害怕地跑開。

喬離開舞會，找到一個安靜的角落休息，卻在此處第一次遇見羅禮。這名年輕男子剛從歐洲回來，不熟悉美國文化，和喬一樣無法融入這場舞會。兩個追求自由的靈魂，很快地建立起一輩子的友情。舞會進行的同時，喬與羅禮在戶外也開始跳起舞來，跳得跟舞會上的賓客一樣盡興。

舞蹈指導師莫妮卡・比爾・巴恩斯（Monica Bill Barnes）嘗試導出瑟夏・羅南與堤摩西・夏勒梅兩人之間的自然默契，希望創造出專屬於喬和羅禮的自由奔

（左頁圖）瑪格在賈汀納家的除夕舞會上翩翩起舞

放舞蹈。她解釋：「每個人的舞步，都會有自己獨特的個性。我請瑟夏與堤摩西不斷嘗試各種舞步，協助我為他們編舞。最後他們兩人的這支舞，我想也無法適用在其他表演者身上，因為我放進許多他們兩人獨有的特色。」

莫妮卡・比爾・巴恩斯是莫妮卡・比爾・巴恩斯舞蹈公司（Monica Bill Barnes & Company）的藝術總監，她現居紐約，是名編舞者和表演藝術家。巴恩斯於本片負責指導最主要的四支舞，包含在波士頓吉布森故居博物館（Boston Gibson House Museum）拍攝的賈汀納家舞會、在波士頓普雷斯科故居（Boston William Hickling Prescott House）拍攝的莫法特家舞會，以及在波士頓費爾蒙科普利廣場酒店（Boston's Fairmont Copley Palza hotel）大宴會廳拍攝的巴黎舞會。最後一支較輕鬆的舞，是喬與佛烈德・拜爾看完莎士比

亞的《第十二夜》後，在一間德式啤酒館跳的舞蹈。

巴恩斯過去有豐富的現場舞蹈編排經驗，但她是首次參與電影編舞。她在1997年成立舞蹈公司，主要幫助舞者們演繹出獨特、幽默的戲劇張力。她的作品在美國八十多個城市中的劇場都有演出，其中包含加州的正直公民旅劇院（Upright Citizens Brigade Theatre）及布魯克林音樂學院的霍華德吉爾曼歌劇院（BAM Howard Gilman Opera House）。

《她們》編導葛莉塔・潔薇觀賞過巴恩斯的作品後，盛重邀請巴恩斯為電影編舞。巴恩斯非常樂意接受此次挑戰：「《小婦人》這本小說塑造了我從女孩變為女人的歷程，身為女性，我總是以女性的眼光去創作，我非常希望能幫助女性理解她們所面對的挑戰，以及她們未來的可能性。我很欣賞潔薇對這部片的詮釋，它深深影響了我。」

巴恩斯馬上聘用編舞者、舞蹈家及舞蹈指導家弗蘭納里・格雷格（Flannery Gregg）共同為《她們》編舞。她們齊聚在紐約的舞蹈教室中，為這部電影進行各式各樣的發想。

巴恩斯說明：「我和弗蘭納里嘗試為那個年代已成規的舞步發展出自己的特色。我們將波爾卡舞（polka）搭配摩城音樂（Motown），甚至將大行進舞搭配大衛・鮑伊（David Bowie）的歌曲，來讓舞者試跳。我們當然希望華爾滋跳起來就像華爾滋，波爾卡舞跳起來就像波爾卡舞，舞步不需要跳脫出原本的框架。但我覺得，如果要我跟著波爾卡歌曲跳波爾卡舞，我大概也學不會。最後，我們將波爾卡舞搭配汽車合唱團（The Cars）的歌曲，結果發現節奏上非常吻合。」

她們的目標是要編出貼近真實情境的舞蹈。馬區姐妹們並非專業舞者，因此他們的動作必須更鬆散、更非正規一些。

舞蹈指導家弗蘭納里・格雷格指導巴黎舞廳上的舞者

巴恩斯說：「雖然電影背景設定在十九世紀，但我們也增添了一些現代元素，否則舞蹈會變得太僵硬、太有距離感，觀眾無法產生共鳴。身為編舞者的目標，就是要讓觀眾在舞蹈中看到自己，而非只是欣賞美麗優雅的動作。」

編導潔薇在網路上研究了許多波爾卡舞及華爾滋的教學，並向麻省理工學院的舞蹈史學家肯·皮爾斯（Ken Pierce）請教各種舞蹈的歷史。他提出許多 1860 年代舞蹈該注意的習慣，例如：跳舞時，女生要伸長的是左手而非右手。他也與格雷格合作指導飾演艾美的佛蘿倫絲·普伊在巴黎舞會上的舞蹈。皮爾斯本人也於該幕中客串演出。

舞蹈指導師為每一場舞各編出五個不同版本，演員們必須在開拍前兩週於波士頓進行的彩排上學會所有舞步。他們先從大行進的基本舞步開始，先是跟著節奏適中的音樂向前跨步，再來跳快步（galop），在滑步和踩步之間需不斷旋轉 180 度。最後是波爾卡舞，這是當時速度最快、最流行的舞步。

巴恩斯描述與演員們練習時的情境：「我們在舞蹈教室中培養彼此的默契，有些動作在我示範後能引起他們的熱烈迴響，讓他們自然地將舞步融入他們所飾演的角色。其實請演員們學會這些舞步，又要請他們把舞步融入角色中，實在是很辛苦他們。」

巴恩斯進一步說明：「人們都會有固定的習慣動作，這是再多的訓練也無法改變的，因此人們跳舞時會展現出自己獨特的個性。花時間與演員們相處，能幫助我更認識他們。艾瑪·華森的踩步非常完美，我就能知道她非常注重細節。」

四場舞的每一場都有五小時的彩排時間，這段時間巴恩斯與格雷格會逐一指導這場舞的五個不同版本。場景與舞步之間的變化能確保每支舞有明顯的區別。巴恩斯說：「我們不能只是呈現同一種舞蹈風格。」

經過篩選與最終定案，許多舞最終沒有派上用場。以賈汀納家和莫法特家的舞會為例，由於拍攝現場不夠大，不適合跳出太大的動作。巴恩斯說明：「當你走進一個空間，就能判斷你的腳步能跨多大，有些空間甚至還擺放甜點桌與大型家具，無法容下我們設計的部分舞蹈。」

巴恩斯與格雷格也徵求六十名專業舞者來當臨演，條件只限現代舞者。對此巴恩斯說明：「我們希望場景中的舞者就像某場派對中自然跟著音樂擺動的人。相較於接受傳統訓練的芭蕾舞者，現代舞者的動作較貼近生活。」

第一支拍攝的舞就位於德式啤酒館，格雷格在這一幕中客串當背景舞者。對這兩位從未看過實際片場的編舞者來說，這實在是難忘的回憶。格雷格說：「啤酒館的場景非常混亂，一位服務生手拿著好幾杯啤酒穿梭在舞者當中，地上到處都放著假啤酒。還有一位臨演需要在第六拍兩位舞者牽起手之前穿過他們。大家都能完美控制自己的每一步，實在是太神奇了。整個現場充斥著輕鬆愉快的氣氛。」

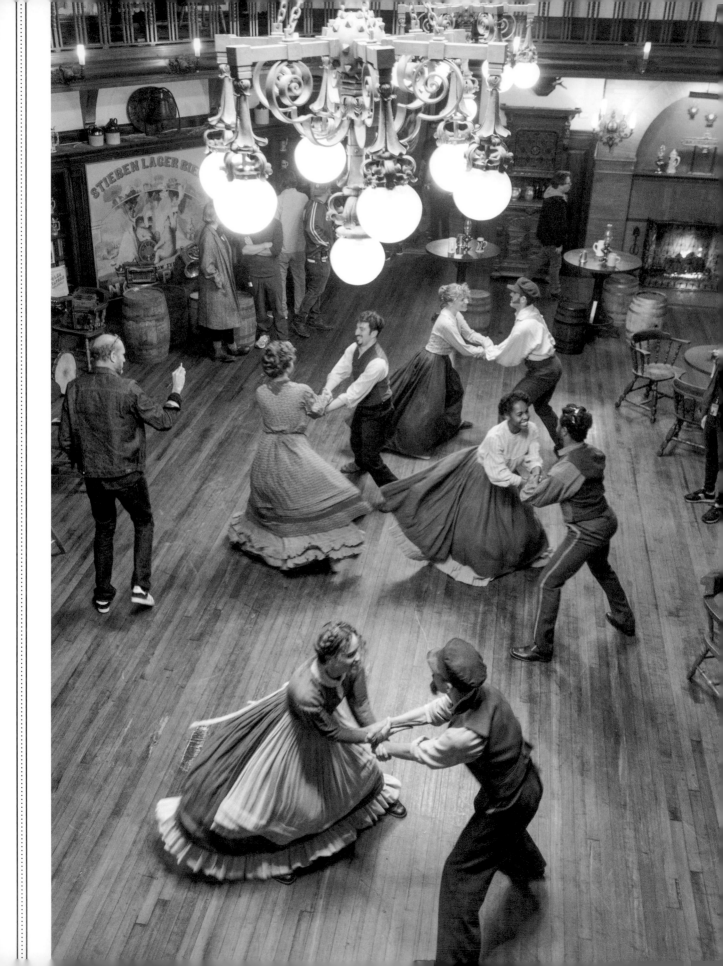

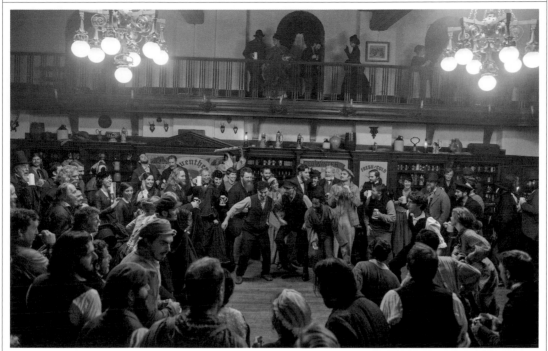

德式啤酒館中，大家準備來「尬舞」

　　之後的舞較為正式，但巴恩斯仍希望營造出歡樂的氛圍，因此在拍攝時她會播放節奏比較輕快的現代歌曲，像是鮑伊的〈Modern Love〉及治療樂隊（The Cure）的〈Just Like Heaven〉，這些歌曲與發想舞蹈時的靈感相符。實際拍攝時，再用亞歷山大·戴斯培（Alexander Desplat）的配樂帶領演員。

　　巴恩斯說：「在我的作品中，我們幾乎都使用舞者們熟悉的音樂，這會讓舞者對氣氛的感受與觀眾一致。人們當然都對自己熟悉的音樂較有反應，這樣的音樂更容易使表演者自然地擺動肢體，也為片場增添一些活力，就好像真的派對一樣。當演員們聽到鮑伊的〈Let's Dance〉，即便他們凌晨四點半就得爬起、戲服緊緊束在身上，他們仍會感覺像是參加了一場派對。」

（左頁圖）喬在啤酒館中開心起舞

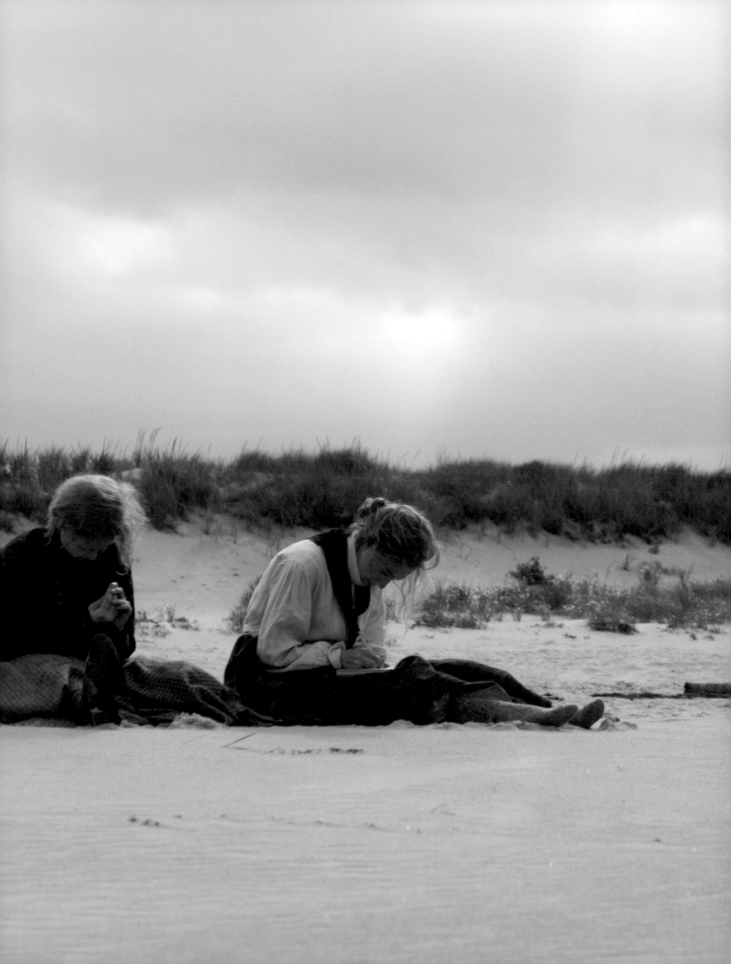

第九章

———

從此幸福快樂

※

———

「婚姻不就是為了生活經濟嗎？
連在小說中也是。」

———

——喬·馬區

編導葛莉塔·潔薇在現場監督拍攝

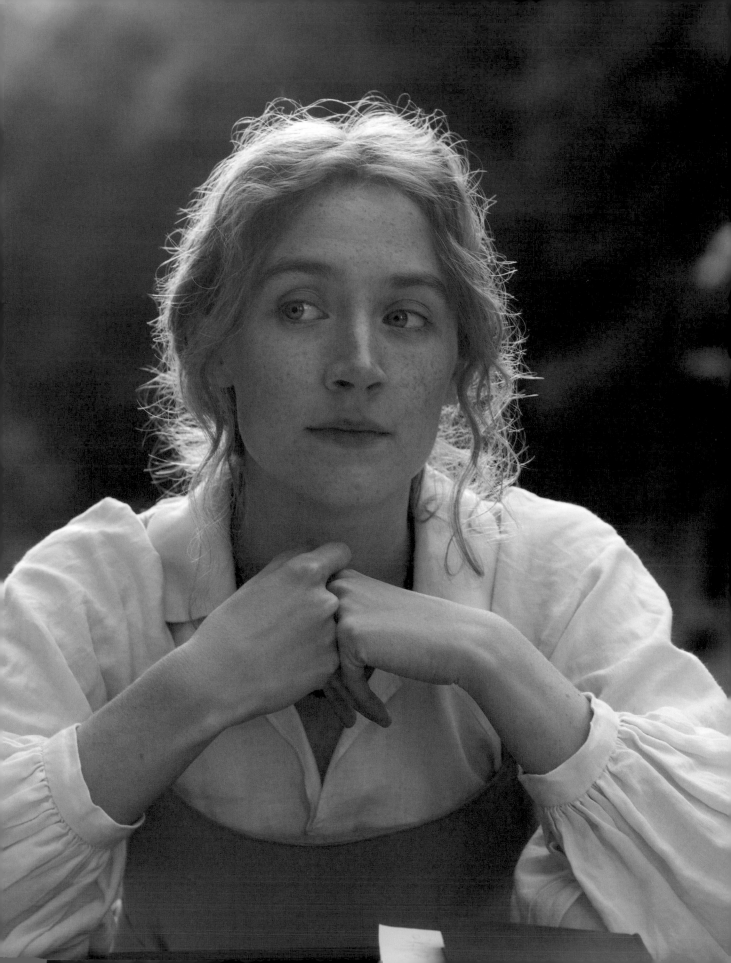

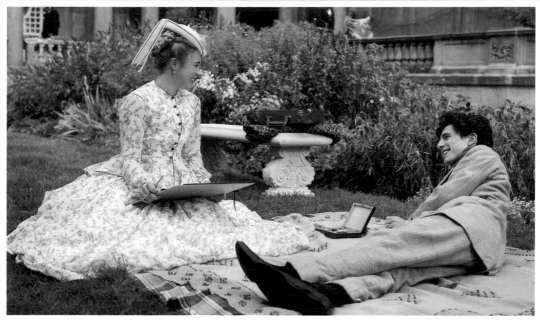

艾美和羅禮在巴黎莊園內談天

　　小說中，作者奧爾科特原意是要讓喬嫁給一位有趣的對象，但編導潔薇對於結局有一套自己的看法。潔薇對於如何呈現頑固的喬與佛烈德‧拜爾的愛情，也有自己的想法。首先，拜爾要夠瀟灑迷人，潔薇解釋：「飾演羅禮的堤摩西‧夏勒梅太帥氣了，你不能讓喬的對象感覺是次等的或是來惡搞的。你不能讓人覺得喬錯過了羅禮實在太可惜。你要讓喬最終也能找到自己適合的對象。」

　　於是，拜爾就由路易‧卡黑飾演。這個版本中，拜爾在 1869 年的某天下午突然地造訪馬區家。他深愛著喬，但他過於靦腆的個性，使他無法坦承內心的情感。潔薇也巧妙地在拜爾與喬的關係中製造一些波折。在電影尾聲，喬身邊的親友們熱烈鼓勵她去追求真愛，而這幕同時穿插著

（左頁圖）喬對自己的未來陷入深深的沉思

喬對出版商戴斯伍先生嚴正澄清：自己小說中的女主角將以不婚收尾。

　　當這兩幕漸漸交錯，觀眾會不禁開始思考：或許，喬期待的結局並不是結了婚從此幸福快樂，而是完成了作家的夢想。對潔薇而言，她希望每一位觀眾都能擁有足夠空間，去自行解釋結局的意義。

　　潔薇說明：「我嘗試融合作者奧爾科特書中的劇情及她自己原本期待的劇情。原本作者是不希望喬結婚的，因為她自己也是未婚的。她將自己定位為一名自由的文學家，而喬這個角色正是她本人的延伸。雖然在小說中，喬最後結婚了，但這或許是作者受到當時社會的壓力，不得不給出的結局。作者之後又寫了另一本小說，其中的女主角終生未婚，這感覺比較貼近作者原本想給喬的結局。」

　　如今，身為導演的潔薇，不需要再受

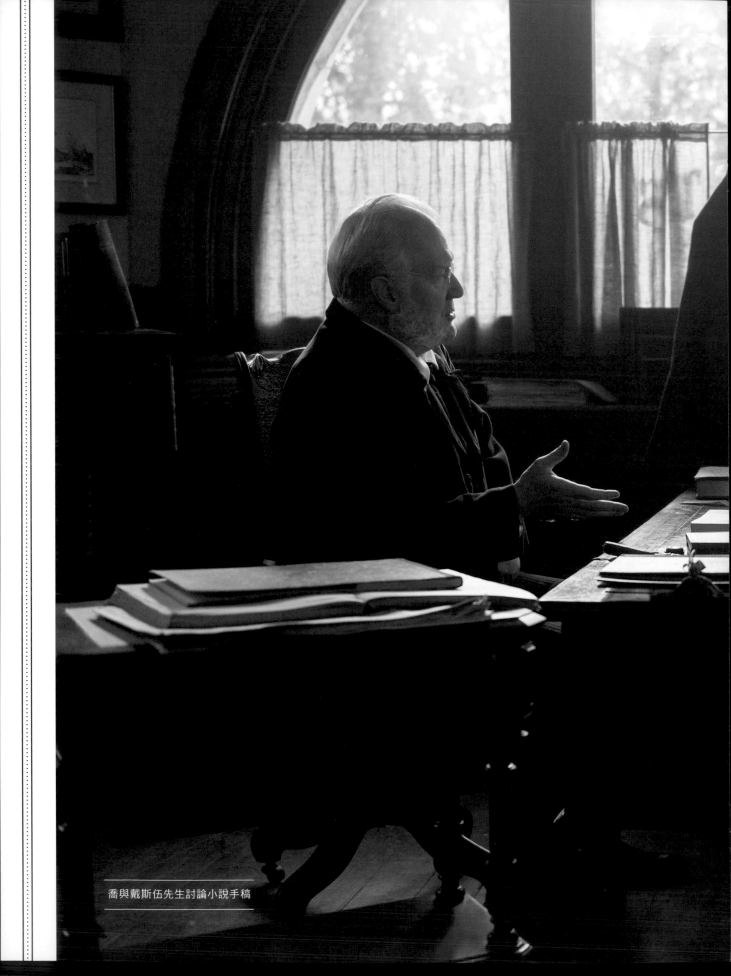

喬與戴斯伍先生討論小說手稿

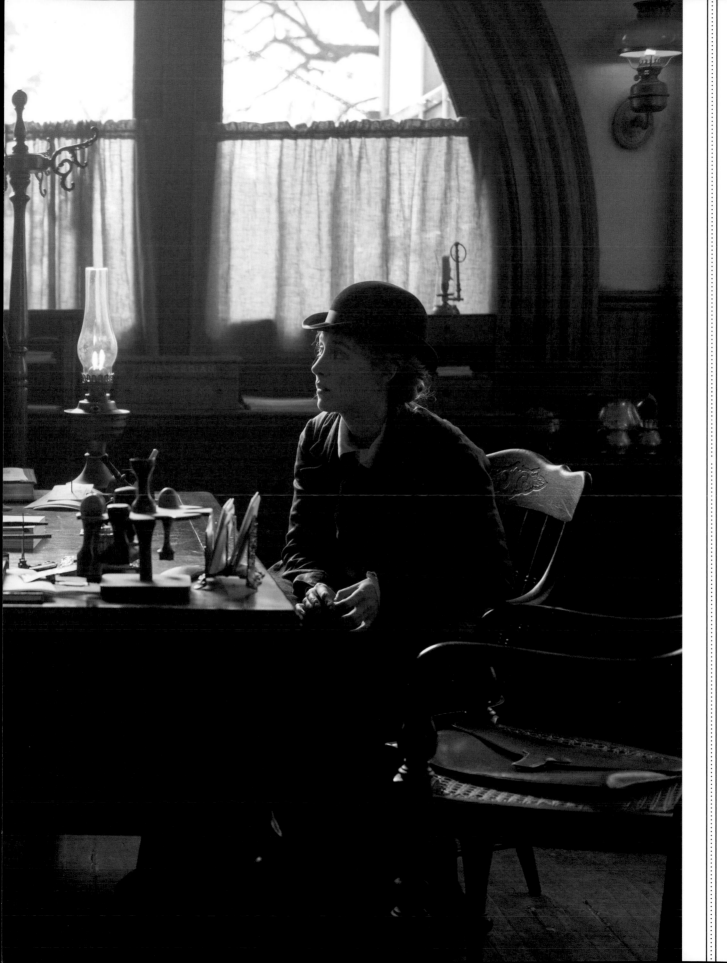

1

Playing Pilgrims

"Christmas won't be Christmas without any pres-
ents," grumbled Jo, lying on the rug.

"It's so dreadful to be poor!" sighed Meg,
looking down at her old dress.

"I don't think it's fair for some girls to have
lots of pretty things, and other girls nothing at all,"
added little Amy, with an injured sniff.

"We've got father and mother, and each other,"
anyhow said Beth, contentedly, from her corner.

The four young faces on which the firelight
shone brightened at the cheerful words, but darkened
again as ~~~~~~ sadly, —

~~~~~~ haven't got father, and sha~~
~~~~~~ time." She didn't say ~~~~~~
~~~~~~ everybody added it, thinking of ~~~~~~
~~~~~~ where the fighting was.

~~~~~~ Nobody spoke for a minute, then ~~~~~~
~~~~~~ said, at the thought regretfully of all ~~~~~~

喬繼承了馬區姑姑的房子，成立了梅原莊學院（Plumfield Academy）

「在我進入天國之城以前，我想度過精采的一生，
我想完成一些輝煌、英勇、偉大的事蹟，在我死後仍能流傳於世。
我還不知道我會做什麼，但我已做好準備，
我總有一天會讓你們都大吃一驚。」

——喬·馬區

到作者當時所面對的壓力。潔薇擁有充分的自由，可以為這個經典的故事譜出最合宜的開放式結局。這同時能滿足奧爾科特的死忠讀者，也能滿足那些期待看到喬能有不同選擇的觀眾。

最後一幕，喬與親朋好友們齊聚在她繼承馬區姑姑所得來的梅原莊。羅禮與艾美也帶著女兒貝絲到場祝賀。喬在這座莊園成立了學院，來自不同背景的男孩和女孩們，都能在這樣平等、充滿創意的環境中接受足夠的教育。此時，她年輕的外甥遞給她一個出版社寄來的包裹。她跑回屬於自己的寫作室，打開包裹，看見自己的作品：一本紀念家人的小說，封面寫著《小婦人》。

（左頁圖）喬的小說《小婦人》的第一頁手稿

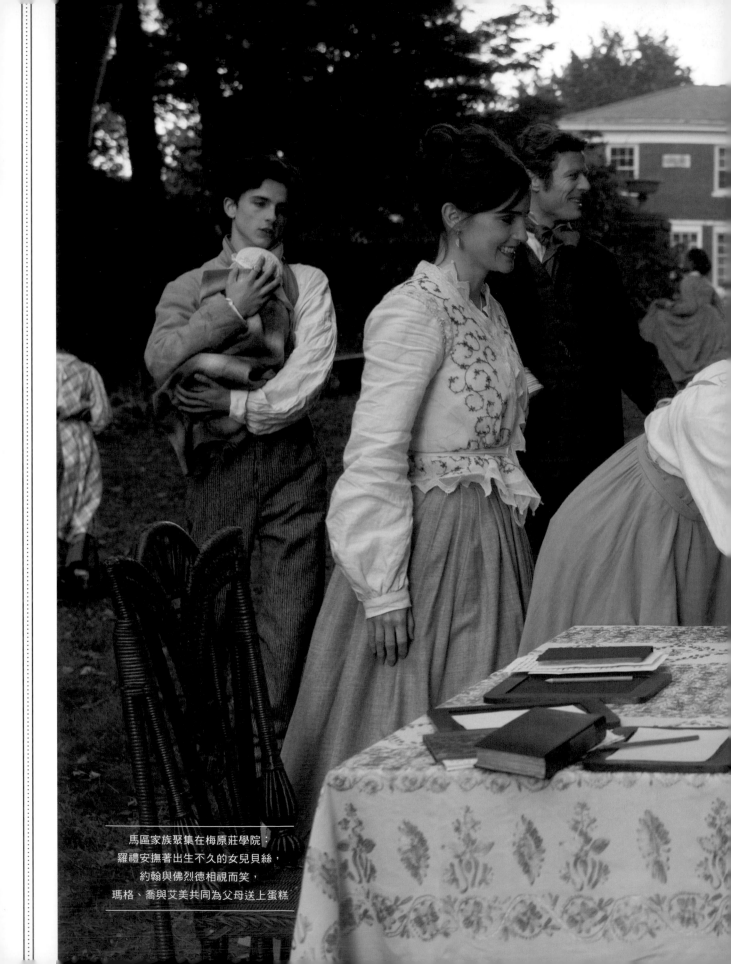

馬區家族聚集在梅原莊學院：
羅禮安撫著出生不久的女兒貝絲，
約翰與佛烈德相視而笑，
瑪格、喬與艾美共同為父母送上蛋糕